王受之 著

TAKEHISA YUMEJI

竹久夢二

TAKEHISA YUMEJI

王文萱

——

作者序

二○○六年在書局的偶然一瞥，讓我訝異於百年前的平面設計，現今看來仍然鮮活。我開始追尋「夢二」這個名字，從碩士到博士，從台灣到日本。

「夢二」這個名字，從碩士到博士，從台灣到日本。

我起初留學的京都，有夢二與最愛的戀人彥乃一同生活的足跡。夢二常造訪的紅豆湯小店成了我喜愛的口味，店內還掛著夢二的畫作。其後我遷居東京，這是夢二年少時為了習畫隻身前往、並且出版畫集一躍成名的地方。我在這裡參加了有數十年歷

史的「夢二研究會」，因緣際會結識了夢二與彥乃的後人。在長輩們引領之下，我們還在夢二辭世的日子，來到豐島區的雜司之谷靈園獻上花束，祭弔亡者。我一面閱讀夢二的生涯，一面走過金澤、岡山、伊香保等地，造訪當地與夢二相關的美術館，試圖領會他創作的心境。

追尋夢二的過程當中，我從日本再度回到了台灣。夢二晚年訪台，僅留下少許文字，詳情至今依然成謎。有趣的是，我無意

中發現台灣的夢二迷其實不少，有日本旅遊時偶然認識夢二的，也有資深的夢二藏家。

可惜礙於夢二相關的中文資料太少，他們即使有了興趣，也無法更深入認識，這便讓我興起了製作此書的念頭。我也希望藉由出版拋磚引玉，收集到更多夢二訪台相關的歷史資料。

夢二的魅力不僅在於作品。他整個人所呈現的氛圍及其生涯都充滿了戲劇性，如同一篇篇精彩的故事。由於夢二有許多為人津津樂道的羅曼史，而且在眾多領域都留下了千變萬化的作品，百年後的今天，夢二仍然是人們創作戲劇或小說的主題。但也正因如此，關於夢二的敘述很容易受到人們的主觀及想像而導致誤讀或誤判。例如關於他老家的職業、代表作的創作年代等，坊間都流傳著好幾個版本。從事夢二研究時，比起閱讀各種版本的詮釋，更重要的是直接面對夢二的作品及文字。我寫作本書時，為避免流於主觀評斷或想像，在用字上力求客觀、簡潔；主要參考了夢二及同時代人們留下的第一手資料，與學者們實地探訪、考察並得證的文章。至於作品的言外之意，我在書中不做太多解說，就請各位親身體會並詮釋了。

我的夢二研究之途至今已有十五年，始終得到來自各方的許多恩惠。感謝「金

澤湯湧夢二館」的太田昌子館長、「夢二研究會」的坂原富美代女士以及竹久みなみ女士，為本書作序；感謝我在台灣的指導教授朱秋而老師，在日本的指導教授篠原資明老師；感謝出版社「龍星閣」的澤田大多郎先生、夢二專門畫廊「港屋」的大平直輝先生、大平龍一先生，還有台灣的古書店「舊香居」吳卡密女士及藏家 Ayano，熱心慷慨地提供了本書大部分的圖片；感謝「竹久夢二伊香保記念館」木暮享館長、「竹久夢二美術館」的石川桂子女士、日本「夢二研究會」的成員們，以及「夢二鄉土美術館」，提供我許多建議及資源。謝謝積木文化的工

作夥伴，讓本書從零到有、與我一同走來的編輯昀驊，以及我的家人們，讓我能無憂無慮地寫作。

大正浪漫時期的代表畫家——竹久夢二，不僅百年前風靡一世，百年後的今天，仍以各種方式存在日本人的生活當中。願此第一本在台灣書寫、出版的夢二專門書，能夠聯繫起一九三三年夢二的台灣之行，讓當時他帶來的浪漫穿越時空，再次激起台灣人心中的漣漪。

二〇二一年七月十九日

推薦序

太田昌子

———

（公財）金澤文化振興財團

金澤湯涌夢二館館長

這次王文萱的著作在詩人畫家竹久夢二逝後第八十八年於台灣出版，我打從心底感到欣喜。本書是台灣首次出版的「夢二書」，因此具有紀念意義。不僅內容富有新觀點又平易近人，若作為圖錄來欣賞，囊括了繪畫、裝幀、封面畫、千代紙等生活雜貨設計、人偶等多種作品，繽紛的色彩令人目不暇給。每樣都不讓人覺得陳舊，反而沁入人心。圖片上採用了初版的複製版本以及複製版畫，這種大膽的作法看來是奏效了。

夢二在二十世紀初期創作出「夢二式美人畫」，成為崇尚自由的大正浪漫時代的旗手。正如原本想成為詩人的夢二描述自己「用繪畫的方式來作詩」（出自《夢二畫集・春之卷》

序文），他充滿抒情的畫作確實打動了人心。

夢二逝世已近九十年，以他為名的美術館或紀念館，有公立也有私立，日本全國就有四座（詳情請見第四章）。此外，小規模的私人畫廊也超過十間，另有不少在國公立美術館當中的個人收藏，以及許多優秀的私人藏家。像他這樣以各種形式受到日本全國支持的藝術家可謂少之又少，大眾對他的喜愛程度更是難以動搖。

與夢二相關的出版品也多得令人驚訝。從艱澀的研究書籍、豪華的美術圖錄，到小說、隨筆、以及雜誌特輯，內容有深有淺，加起來不少於三百種；他也時常被拿來當成電影或戲劇、舞蹈的主角，例如擁有百年以上歷史的寶塚歌劇團，最近也上演了名為《夢千鳥》的劇目。

人們對夢二的興趣之高除了源自於他的作品魅力，他在私底下接連與他萬喜、彥乃、阿葉三位美女的共同生活以及與其他女性的眾多緋聞，想必也是原因之一。如今提到夢二，人們對他的印象不只是一位美人畫家，還是情史豐富的多情男子。

夢二身為藝術家開始獲得正面評價，要等到一九六〇年代之後。之所以會在他逝世後將近三十年才備受注目，也許是因為他作為畫家出道是在二十歲出頭時，投稿社會主義相關的報紙以及給青年子女的雜誌上的「插畫」（諷刺性的單格漫畫），而且一生中都從事書籍及

雜誌等印刷物相關的工作。此外在十五年戰爭

期間，以美人畫為主的「本畫」更是全國

總動員體制下排斥的對象。其中最大的原因在

於他沒有拜師、不屬於任何「畫壇」，也沒有

參加「文展」等具權威性的公開徵選展覽，總

是以展示會作為活動據點，展現出「反骨」的

姿態。貫徹這種反骨精神、四處旅行過著「漂

泊」生活的夢二，雖然戰後仍為大眾喜愛，卻

總是被排除在學術研究的對象之外。關於這方

面，在夢二歿後不久以他的友人為中心所結成

的「夢二會」（詳情請參考坂原冨美代女士的

序文），扮演了很重要的角色。

二戰後，先是一九五〇年代由龍星閣開始

發行夢二的畫集，到了一九六〇年代夢二總算

佔有美術全集其中一冊的篇幅，各地也開始舉

辦展覽會。七〇年代相關研究書籍問世，夢二

甚至登上了NHK電視台的著名美術節目「日

曜美術館」。同一時期，諾貝爾（ノーベル）

書房、HORUPU（ほるぷ）等出版社開始發

行夢二著作的復刻版本，對夢二作品的普及貢

獻良多。到了一九八〇年代後半至九〇年代初

期，夢二研究的第一人長田幹雄將夢二留下的

大量日記、書信、俳句等，翻印成《夢二日

記》、《夢二書簡》、《夢二句集》出版，成了

方便利用的基礎資料。

與此同時，人們開始關注夢二身為設計師

的成就，如今甚至將他視為日本設計啟蒙時期

的先驅。從書籍裝幀到插圖、刊頭插畫、封面

畫等，他毫無保留地將各種平面設計呈現在大眾面前，讓人們得以在日常生活中享受「美」的存在。夢二亦在一九一四（大正三）年十月於東京日本橋開設「港屋繪草紙店」，提供自己設計的文具及生活雜貨，一時蔚為風潮。這些設計如今仍被拿來製成手帕、風呂敷、Ｔ恤等布製品，或是文具、明信片、郵票等，繼續留存在人們的生活當中。

一直以來被忽略的，是夢二製作的人偶。

由於保留下來的作品很少，因此這方面的研究也相對落後。夢二的人偶表現了人生各種面向的情感，很是前衛，更影響了獲封為人間國寶的堀柳女等優秀的人偶作家。本書作者王文萱於二〇一五年在日本京都大學以博士論文「竹

久夢二的人偶製作活動」取得博士學位（人間・環境學）。今後她的研究成果，想來一定能夠補全夢二研究的重要部分。

詩人畫家夢二的全貌，至今尚未完全揭露。例如他的兒童畫或是文學方面的短歌，目前只有一小部分受到評價，還有許多留待後人研究。對夢二來說，繪畫便是作詩，這與東洋文人的詩畫一律可謂理念相同，他也因此創作出獨一無二的抒情作品。這份理念源自於尊重個性的人本主義，同時也可窺見對於自然的敬畏之心。面對充滿未知數的當下，我們也許更能夠從夢二身上找到值得學習之處。

二〇二一年七月

TAKEHISA YUMEJI

推薦序

坂原冨美代

———

夢 二 研 究 會 代 表

文萱第一次參加夢二研究會，是在二〇一四年二月。我們本來以為要來的是位男性，結果出現的卻是位眉清目秀的女性。我先是驚訝，後來又對她真摯的研究態度感到佩服。

由我擔任代表人的「夢二研究會」成立於一九九五年九月一日，這天也正是夢二的忌日。此後的二十五年，每個月都會召開一次例會，聚集了許多夢二愛好者。創立成員之一的笠井千代，是夢二最愛的女性——笠井彥乃的妹妹，同時也是我的母親。為了讓大眾能夠了解時常受到誤解的姨母彥乃的真實面貌，我撰寫了《改變夢二的女性笠井彥乃》（夢二を変えた女笠井彦乃）等著作，並從事演講以及夢二研究會的活動。

文萱在研究會上發表了幾次研究成果，並與人形淨琉璃的關係為主題展開研究。

其後她主要研究夢二生涯當中所從事的人偶創作活動，以「竹久夢二的人偶製作活動」為題撰寫博士論文，在二○一五年九月取得了博士學位。由於日本的學會對夢二與人偶的認識尚淺，文萱的研究可說帶來了一股新的氣象，令人備感欣喜。

此外，文萱有個很大的目標，即收集夢二於一九三三年在台灣舉辦的「竹久夢二展」相關資訊。由於夢二旅台期間並未留下日記而無從得知細節，加上展覽會上展出的作品也不知去向，可以說是充滿了謎團。文萱透過取得夢二在台灣開設展覽會時的展出目錄複本等方式，持續展開調查，希望能夠找出那些行蹤不明的文萱，便將人形淨琉璃與夢二結合，以夢二就對日本傳統技藝、歌舞伎及淨琉璃等有興趣知夢二曾深受人形淨琉璃*的影響，於是原本夢二產生興趣。而後到京都大學留學之際，得時，邂逅了介紹夢二設計領域的書籍，自此對文萱就讀於台灣大學日本語文學研究所二，為台日之間搭起一座強而有力的橋樑。

在這七年間，她取得了博士學位、生了兩個孩子，回國後甚至更加活躍，令全體會員都感到十分敬佩，同時深信並期待她能夠透過夢報撰稿或報告近況，維持著密切的交流。

與會員們交換對研究有益的資訊，度過了愉快的時光。返台後如今也以海外會員的身分為會

＊編注：人形淨琉璃是以人偶搭配詞曲伴奏演出戲劇的日本傳統技藝。

明的畫作。

夢二研究會裡對台灣有興趣並著手研究的會員們，於二〇一九年舉辦了特別訪查之旅「夢二所見的台灣」。夢二研究會的五名會員以及金澤湯涌夢二館的太田昌子館長等六人，於同年十月，也就是與夢二造訪台灣的同一時期，前往追尋夢二走過的足跡。

正好在此之前的九月，文萱配合國立台北教育大學北師美術館的展覽「美少女的美術史」，進行了一場「繁花似錦的大正昭和美少女——竹久夢二・高畠華宵・中原淳一」的演講，獲得好評。我們除了有幸在展覽期間於展場與文萱久別重逢，還拜訪了文萱的母校台灣大學，雖然行程緊湊，但收穫甚豐。當時我們

也聽聞了此次的出版計畫感到十分期待，此次總算即將付梓，我打從心底獻上祝福。

二〇一六年時，文萱曾經在《聯合文學》雜誌九月份的京都特輯當中，撰寫了介紹夢二與京都的文章。對夢二來說，京都是他舉辦「第一回竹久夢二抒情畫展覽會」獲得成功的地方，也是他移住京都後，與聲稱要追隨他學畫而來的笠井彥乃一同生活之地。彥乃是夢二唯一能夠談論藝術、心意相通且最深愛的女性，兩人在京都度過的日子，對夢二而言是一生中最璀璨又幸福的時光。

彥乃因為結核病，得年僅二十三歲九個月。夢二研究會雖在二〇二〇年九月企劃了「笠井彥乃逝後一百周年紀念活動」，卻因為

新冠疫情擴大時局艱困，最後總算是順利完成。曾一同旅台的太田昌子館長分享介紹了彥乃身為畫家的優秀能力，文萱則從台灣寄了當時日本缺貨的一百四十個醫療用口罩過來為我們加油。參加活動的各位拿到口罩都十分感謝，會員們也很感激文萱一貫的細心態度。

在台灣，關於夢二的中文書籍及資訊都還很少，文萱不僅透過介紹夢二與許多人交流，並且希望挖掘出夢二當時訪台的更多史實，因此還在臉書上成立了「竹久夢二交流會」的中文社團。

同時，她也透過演講持續分享關於夢二的資訊，最近便在台灣的某美術研究團體以「竹久夢二的先驅性」為題，介紹夢二活躍於各領域的跨時代成就，引起聽眾的驚訝與關注。

此次她正式出版關於夢二的著作，相信她的夢二研究、以及關於日本文化的探究將會越來越深入，並且能夠有豐碩的成果。在此期待她能夠日益活躍。

二○二二年六月

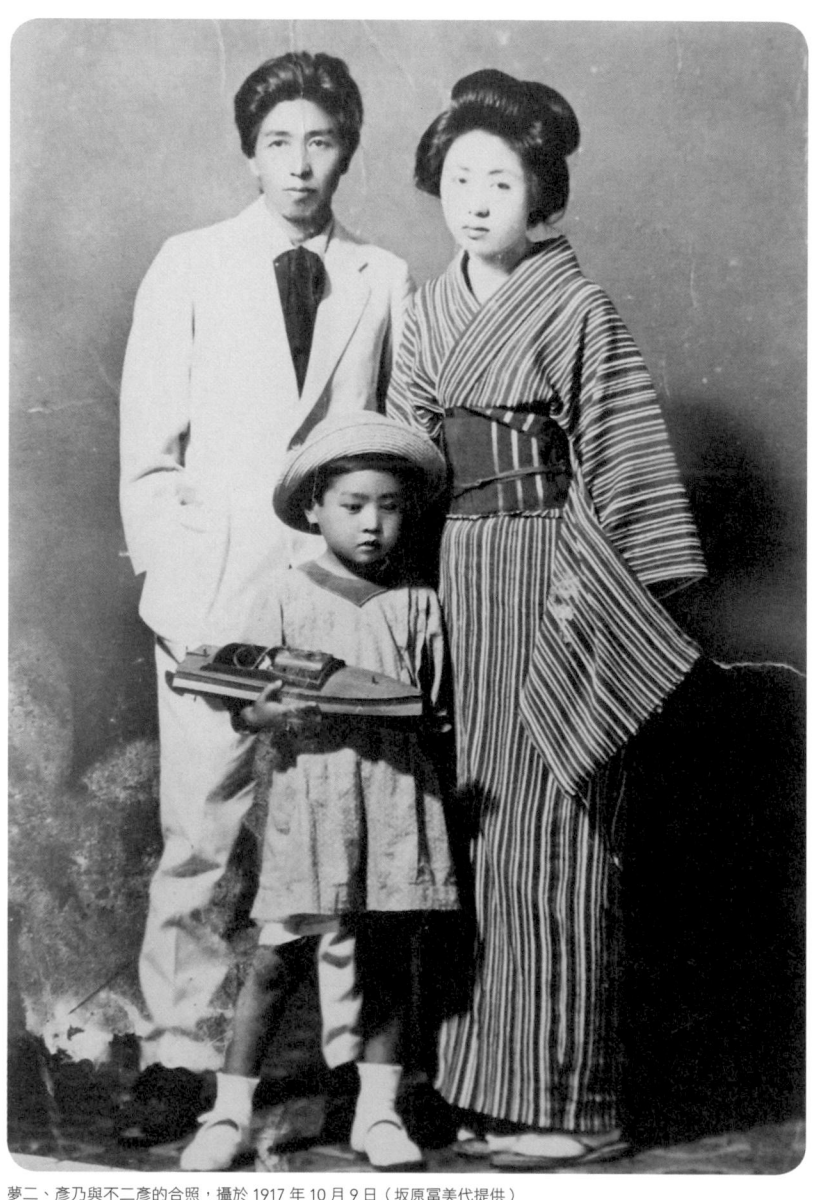

夢二、彥乃與不二彥的合照，攝於 1917 年 10 月 9 日（坂原富美代提供）

TAKEHISA YUMEJI

推薦序

竹久みなみ
———
竹久夢二之孫

我的父親竹久虹之助，是夢二家的長男。

我出生於一九三三（昭和八）年六月，當時夢二正在歐美旅行，我則住在夢二的住家兼工作室「少年山莊」。聽說他不在的期間，我都睡在夢二使用過的床上。

同年八月，夢二乘船自神戶港歸國，夢二的次子不二彥帶著有島生馬老師一同去迎接。面對我這個長孫，據說夢二很大聲地對虹之助說：「不要叫我爺爺啊！叫我夢哥哥！」引來全家一陣大笑。

夢二逝世於隔年一九四四（昭和九）年九月一日，因此我幾乎沒有關於夢二的記憶，但他去世之後，竹久家也謹守其言行，被夢二所遺留下來的事物所環繞。年幼時，我總是讀著

不二彥家中櫃子裡夢二帶回來的外國繪本，那是很快樂的回憶。

夢二與眾多友人的交流，也豐富了我的生活。不二彥家中總是有客人來訪，而且大家都很疼我。

夢二喜愛自然，熱衷於修整少年山莊的庭院，據說庭院裡就種了三十一種植物。除了必不可少的松、竹、梅，聽說他幾乎每天都會步行前往位於目黑的園藝店，抱著植物回來。雖然不太清楚確切地點，但要從昔日少年山莊所在的下高井戶坐電車到目黑站至少也要三十分鐘，若用走的，想必要花上一、兩個小時吧。

他很喜歡黃色，也因此用了會綻放黃色花朵的植物來妝點圍籬。而這與他偏愛黃八丈*的和服或許也有些關聯吧。

順帶一提，後來有次我在千葉留宿時，偶然得知有位前公務員的岳父，正是前面提到的目黑園藝店的老闆，讓我不禁為這不可思議的緣分感到驚訝。

除此之外，我身為夢二的孫女，也因此邂逅、熟識了許多人。我覺得很幸運。

台灣是夢二最後造訪的土地，而這次得知台灣的王文萱小姐將出版第一本以中文介紹夢二的書，我打從心底獻上祝福。希望台灣的各位，能夠藉此機會更加認識夢二。

二〇二二年六月

＊編注：黃八丈是日本八丈島傳承的絹織物，以用植物染出的鮮豔黃色為特徵。

目次

第 *1* 章

「夢二」的誕生

第 2 章

夢二的魅力

第 3 章

夢二的人生旅程

第 **4** 章

尋訪夢二

TAKE
HISA
UME
JI

第 1 章
「夢二」
的誕生

追憶 幼年時期

一八八四（明治十七）年九月十六日，竹久茂次郎——也就是日後的竹久夢二，於岡山縣邑久郡本庄村（現名為岡山縣瀨戶內市邑久町本庄）出生。他是次子，但長兄已於夢二出生前一年去世，其上還有一位夢二終其一生敬愛的姊姊松香，比他大六歲；其下另有一名小他六歲的妹妹，名為榮。

夢二父親菊藏擁有大片農地，任職村會議員，在村中地位很高，家中還有祖父母兼營賣酒，叔父也曾在家從事釀酒業。喜愛戲曲表演的菊藏時常在家中擺設舞臺，找藝人來表演，也經常自己彈奏三味線唱戲。母親也須能擅長手工及縫紉，夢二進入邑久高等小學校就讀時拍攝的照片上，甚至只有他一個人是穿著媽媽縫製的洋裝，在當時以和服為主的時代來說，十分罕見。夢二晚年曾表示，自己的母親「宛如一位優秀的農民藝術家」。

夢二在本庄生活了近十五年，直到從小學畢業。他的作品當中時常出現故鄉情懷以及幼年景物，可說是這十五年奠定了他日後創作的基調。而小學時代教導夢二素描及繪畫的恩師服部杢三郎，更開啟了他對美術的視野。夢二曾在繪畫集《草畫》（岡村書店，一九一四年）中表示要將這本書獻給這位恩師，並

24

TAKEHISA YUMEJI
「夢 二」 的 誕 生

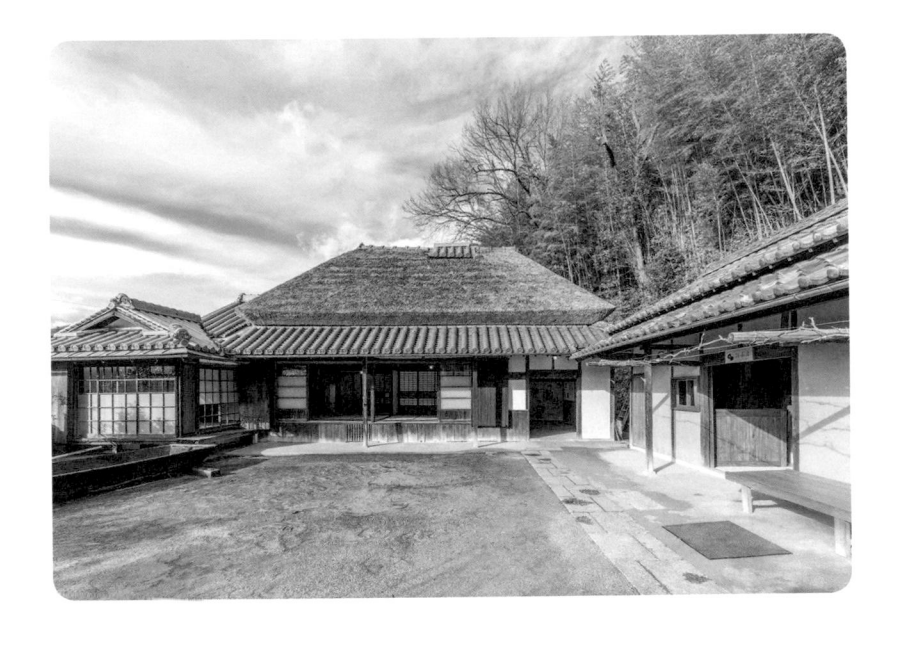

夢二故鄉老家，現今改建為
展覽設施「夢二生家記念館」
（夢二鄉土美術館提供）

提到自己學畫的過程。他從三歲開始畫馬，進了國小之後，連習字的功課都畫了馬交給老師。在這之後，最先教導夢二「鉛筆畫」的便是服部老師，他時常帶學生到校外寫生，這種自由不死板的教學方式，在當時相當特別。夢二自此開始思考如何用繪畫表現自然，也由於他一生當中從未正式拜誰為師，因此他寫道：「服部老師是我最初的老師，也是最後的老師」。

一八九九（明治三十二）

年，夢二自小學畢業，為了就讀

神戶中學校，到神戶的叔父家借

住。十五歲的他從鄉下來到這座

新興的國際都市，在神戶見到金

髮碧眼的外國人，更透過神戶中

學校的聖經課接觸到基督教及西

洋文化。不過夢二在神戶中學校

只待了八個月，一九〇〇（明治

三十三）年，推測可能因家中經

濟狀況不佳，五年前出嫁的姊姊

松香又離婚返鄉，父親突然決定

舉家遷往九州的福岡縣遠賀郡八

幡村（現名為福岡縣北九州市八

幡東區）。當時八幡村開設了公

營的大型製鐵所，然而夢二並不

習慣這裡的生活，因此與母親商

量，擅自離家前往東京發展。

夢二の　　　　　　Column　　　　　　YUMEJI'S
　歩み　　　　　夢二故郷　　　　　FOOTSTEPS
　　　　　　　　　　　　　一

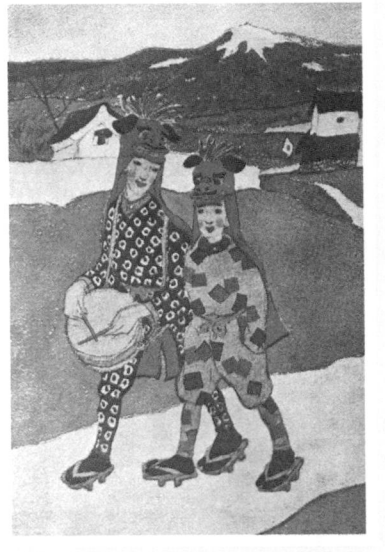

〈初春〉，出自雜誌《日本少年》。描繪了表演「越後
獅子」的兄弟

　　夢二出生的邑久郡本庄村位於岡山
縣東南邊，鄰近瀨戶內海。他自幼在被
大自然圍繞的環境中生長，並享受農村
一年四季舉辦的各種例行活動。每年到
了春天，就有從遠方越後國（今日新潟
縣）而來，表演「越後獅子」的親子組
藝人，秋天則有從伊勢（今日三重縣）
來的「伊勢神樂」，他們所跳的獅子舞，
獅頭比越後獅子更大。冬天還有阿波
（今日德島縣）來的操偶師、大阪來的
露天戲劇；其他還有來自越中（今日富
山縣）的賣藥郎、前往四國或其他地方
寺院巡禮參拜的「遍路」等等。平時閑
靜的小農村，一年當中都有來自各地的
訪問者，這些都成了夢二的創作養分。
　　夢二終其一生不斷透過創作來回憶
幼年情景，他在各個藝術領域都發揮了
創作天分，也留下不少兒童作品，包括
繪畫及童謠、童話等等，當中都時常可
見夢二對於幼年情景的描繪與回想。

夢二到了東京後，夢想以畫業維生，但由於父親無法妥協，極為重要的一年，首先他所創作的短文〈可愛的朋友〉（可愛いお友達）被刊登在六月四日《讀賣新聞》的副刊，這是他的稿件第一次被印刷出來；緊接著在六月十八日，社會主義運動的刊物《直言》也刊載了他的插畫。而在六月二十日發行的雜誌《中學世界》當中，其插畫作品〈筒井筒〉獲選為該期的第一名，這也是他第一次使用「夢二」這個筆名。這次投稿獲選所得的獎金幾乎相當於他一個月份的房租及伙食費，使得夢二因此信心滿滿，在七月份就從早稻田實業學校辦理退學。

十八歲的他於是在一九〇二（明治三十五）年進入早稻田實業學校就讀。家中提供的金援並不多，因此他一邊打工一邊讀書，送過報紙、牛奶，也拉過人力車。同時，他也接觸了許多社會主義者，時常出入社會主義組織「平民社」，再加上打工苦讀的經驗，讓他養成了對底層社會的關懷，是他的作品當中不斷出現的主題。

在校期間，夢二仍然不斷作畫，並且四處投稿。一九〇五

（明治三十八）年對夢二而言是脫離了社會主義運動，但對社會正義感與同情心。雖然夢二後來

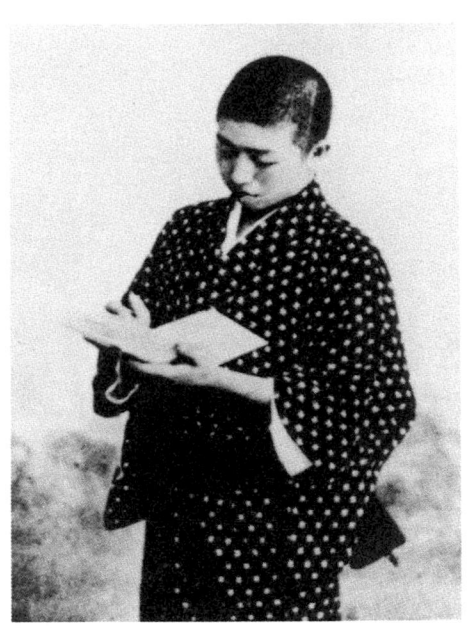

19 歲剛上京的夢二，攝於 1901 年（竹久みなみ 提供）

其後，夢二的插畫及短篇故事、詩句等作品，陸續被刊載在各報章雜誌上。同年，文學家島村抱月（一八七一─一九一八）因十分賞識夢二，便將自己編輯的《少年文庫・壹之卷》的書籍設計、插畫以及部分文章交由夢二負責，並介紹他到各文學雜誌或報刊上發表作品。夢二更於一九〇七（明治四十）年進入《讀賣新聞》，發表時事插畫並連載作品。原本藉由投稿才能獲得關注的無名創作者，由此搖身一變成了受邀創作的新銳畫家。

夢 二 の
デ ザ イ ン

夢二初期作品與筆名

—

一九〇五（明治三十八）年六月十八日，夢二的畫作首次被印刷刊載，這幅登在社會主義運動刊物《直言》上的插畫，左邊是已化成骷髏的男性、右邊則是掩面哭泣的女性。當時正值日俄戰爭結束，夢二便用諷刺的方式，藉以表露戰爭的無情。順帶一提，此插畫上的署名是很罕見的「洎」字，夢二在此之前也曾在《讀賣新聞》副刊上，使用筆名「竹久洎子」投稿了短文〈可愛的朋友〉。推測這可能來自他國小時代的女同學江川洎。

〈筒井筒〉則是夢二第一次投稿獲獎的作品，刊登於同年六月二十日發刊的雜誌《中學世界》。「筒井筒」一詞來自古典文學，指的是圓形水井旁邊的圍欄，用來比喻從小一同在井邊遊玩的青梅竹馬。這是他第一次公開使用「夢二」這個筆名，據說來自他所尊敬的畫家藤島武二（1867—1943）；他在日後的生涯當中，更多次與藤島武二有所交集。

夢二一生中用過許多筆名，除了前面提到的「竹久洎子」、「夢二」以外，初期還以「幽冥路」之名在社會主義報刊《平民新聞》上發表插畫及詩句等，也使用過「夢」、「江戶川朝歌」、「さみせんぐさ」（三味線草），以及「S」、「愁人山行」等落款。此外，他曾以「中村みか」這個女性化的名字在雜誌上連載文章〈母親的回憶〉（母の思ひ出）。昭和時期之後的筆名「夢生」，則來自他的戒名（法名）「竹久亭夢生樂園居士」。

左頁上　〈筒井筒〉，出自雜誌《中學世界》，1905 年 6 月 20 日
左頁下　夢二首次被刊載的插畫作品，出自報刊《直言》，1905 年 6 月 18 日

妻子他萬喜
與首次出版品

一九○六（明治三十九）年，夢二認識了一位女性，名為岸他萬喜。他萬喜這年來到早稻田附近，經營明信片店「TSURUYA」（つるや），才剛開店夢二就經常造訪，還帶來自己畫的棒球畫明信片。其後，夢二拿著戶籍謄本直接向他萬喜的哥哥及嫂嫂求婚，兩人遂於一九○七（明治四十）年一月結為連理，此時夢二才二十三歲。

然而他萬喜個性強勢，又比夢二年長兩歲，個性不合的兩人時常發生爭執，因此短短兩年後便協議離婚。不過兩人此後又度過了好幾年分分合合的日子，陸續生下三個男孩——長男虹之助

（一九○八年生）、次男不二彥（一九一一年生），以及三男草（一九一六年生）。夢二後來雖然有其他戀人，但他萬喜是他戶籍上唯一的妻子，除了這三位男孩以外亦沒有留下其他子嗣。

一九○八（明治四十一）年，夢二拿著自己的景物畫作品《損壞的水車與受傷的心》拜訪了當時活躍的洋畫家岡田三郎助（一八六九—一九三九），試圖尋求建議。面對一心以畫家為志業的夢二，岡田認為他不適合進入美術學校接受正統教育，而是應該尋求自己獨有的道路，發揮天生的才能。與岡田的會面對夢二的畫家生涯可說是帶來了決定

夢二的首部出版品《夢二畫集·
春之卷》(洛陽堂,1909 年;
圖為 1985 年ほるぷ復刻版)

夢二主辦的雜誌《櫻花盛開之國‧白風之卷》封面及內頁（圖為 1985 年ほるぷ復刻版）。收錄了多位文人畫士的詩文與插畫

性的影響——夢二終生未曾歸屬任何畫派、未曾出品參加其他美術展覽，也從未拜師。隔年的一九〇九（明治四十二）年，夢二出版了由洛陽堂發行的第一本畫集《夢二畫集‧春之卷》，引發廣大迴響。無論繪畫或者文字，夢二的藝術世界受到大眾喜愛，證明了他堅持走出獨特風格的道路是可行的。

〈得度之日〉，出自《櫻花
盛開之國·紅桃之卷》附
錄，洛陽堂，1912 年

〈秋津〉，出自《櫻花盛開
之國·白風之卷》附錄，
洛陽堂，1911 年

夢 二 の
デ ザ イ ン

Column

《夢二畫集》
一

YUMEJI'S

DESIGN

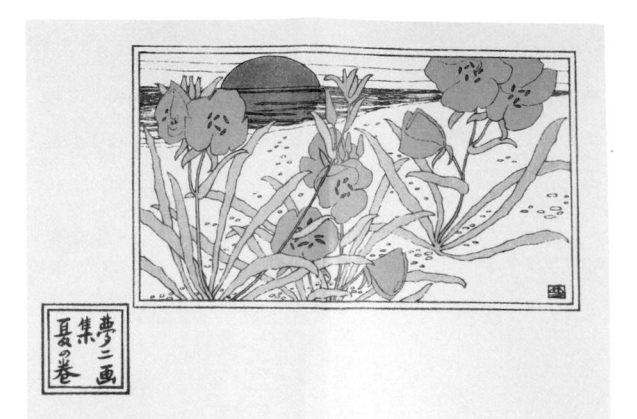

一九○九（明治四十二）年十二月
十五日，洛陽堂出版的《夢二畫集·春之
卷》是夢二收錄了幾年來在各雜誌刊物所
刊載的作品而成，內容包含許多繪畫、散
文、詩歌與文句等，部分圖畫旁邊也附上
了簡單的文字，點出繪畫意境。夢二在序
文當中如此寫道：「我原想當詩人。但我
的詩稿，無法換成麵包。某次我用繪畫的
方式代替文字來作詩，意外地被刊載在雜
誌上，令膽怯的我心中十分驚喜。」

這種藝術形式很快地獲得讀者共鳴，
該畫集自發行日一年之內便再版了七次，
賣出七千本，夢二因此一躍成名。以此為
契機，夢二隨後陸續出版各種作品，作畫
方式有素描、油彩、水彩等等，形式上則
有詩、有文、有畫，有時會以插畫搭配詩
或文，抑或是以文字為主。雖然每本類型
不一，卻都展露了夢二生涯一貫的藝術風
格——詩中有畫，畫中有詩。

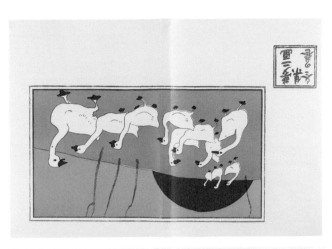

右頁上 《華二三畫集・夏之卷》，決瀾齋，1910年

左頁上 《華二三畫集・秋之卷》，決瀾齋，1910年

右頁下 《華二三畫集・冬之卷》，決瀾齋，1910年

＊圖為 1985 年作者之手摹刻版

《夢二畫集・都會之卷》，洛陽堂，
1911 年（圖為 1985 年ほるぷ復刻版）

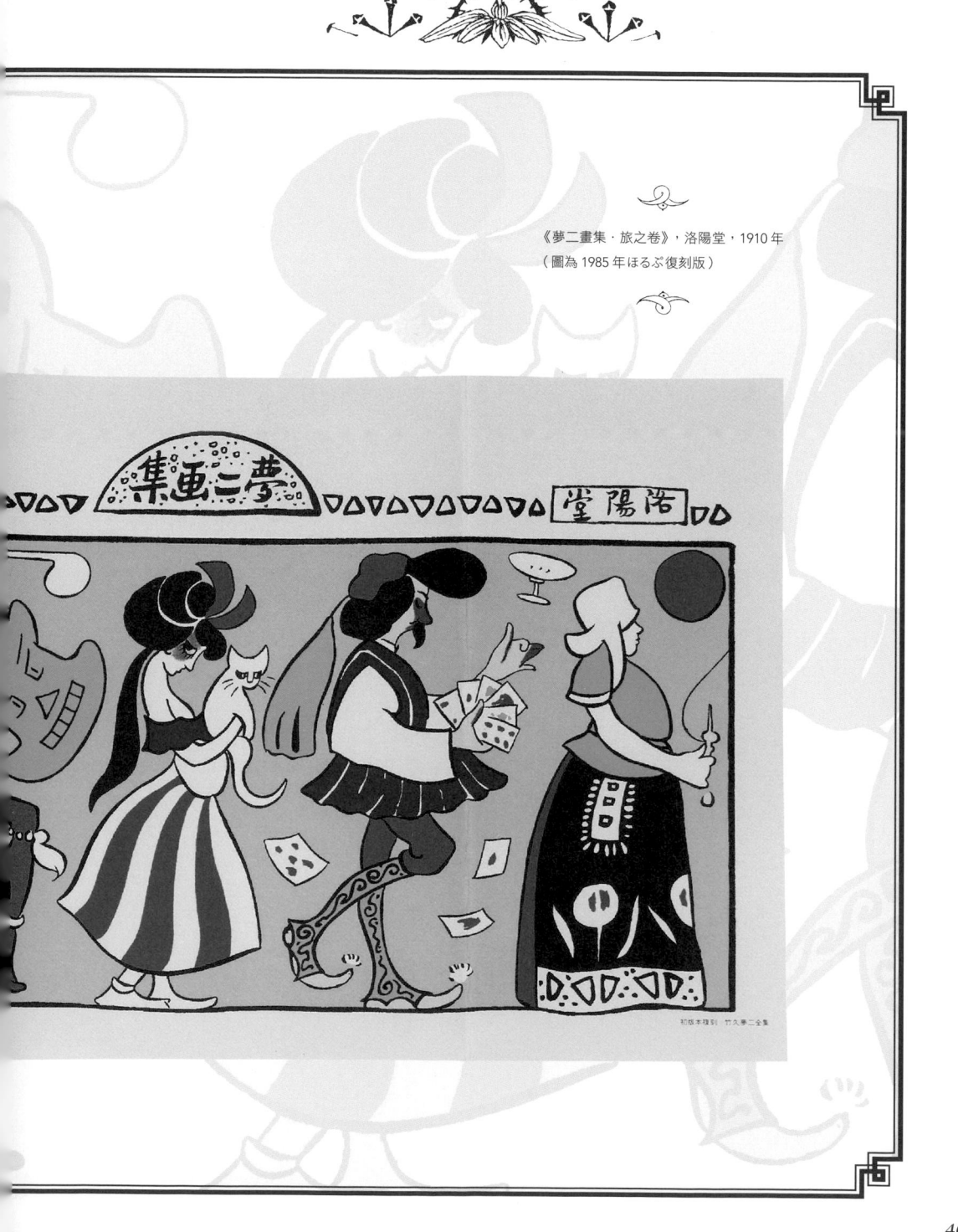

《夢二畫集・旅之卷》，洛陽堂，1910 年
（圖為 1985 年ほるぷ復刻版）

首次畫展與
生活用品專門店
「港屋」

一九一二（大正元）年十一月，夢二於京都岡崎一帶的京都府立圖書館舉行了生平首次的個人展覽會，展品可謂包羅萬象，有油畫、水彩畫、水墨畫等等。

值得一提的是，當時位於附近的京都勸業館正好在舉辦「文展」，也就是由政府單位文部省所舉辦的美術展覽會，出展者盡是受到日本美術界認可的藝術家；但據說造訪夢二展覽的人數甚至比文展來得多，由此可見其人氣之盛。

各種素材與類型的繪畫、明信片設計、文學作品、展覽會策展……夢二不斷往各領域拓展自己的藝術才能，甚至還參與戲

劇的舞臺背景設計。一九一四（大正三）年，劇作家秋田雨雀（一八八三—一九六二）的作品〈埋藏之春〉（埋れた春）在美術劇場上演，雨雀便曾回憶夢二主動表示要負責背景設計，並創作出屬於「夢二式」的有趣作品。同年十月，夢二更規劃了一間將「夢二式」風格透過生活用品來展現的商店「港屋繪草紙店」，又稱「港屋」（みなとや）。

夢二為港屋設計了許多日常生活用品，包括浴衣、和服配件、團扇、手拭巾、文具、紙製品等等，種類繁多。當時許多藝文人士都經常出入此處，儼然成為一個小型文化沙龍。例如日

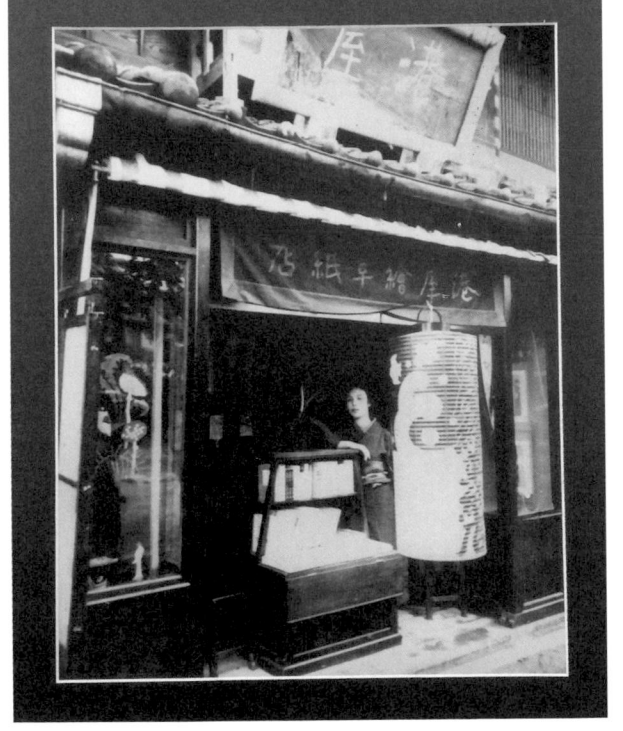

站在港屋前的他萬喜（竹久みなみ 提供）

後成為知名洋畫家、此時年僅

十七歲的東鄉青兒（一八九七─

一九七八）也是造訪港屋的常

客，甚至會在夢二忙碌無法設計

商品時幫忙代筆繪畫。夢二更因

為港屋的存在，結識了對他人生

有極大影響的戀人──笠井彥

乃。

當時十八歲的彥乃原本就十

分喜愛夢二的作品，因崇拜夢

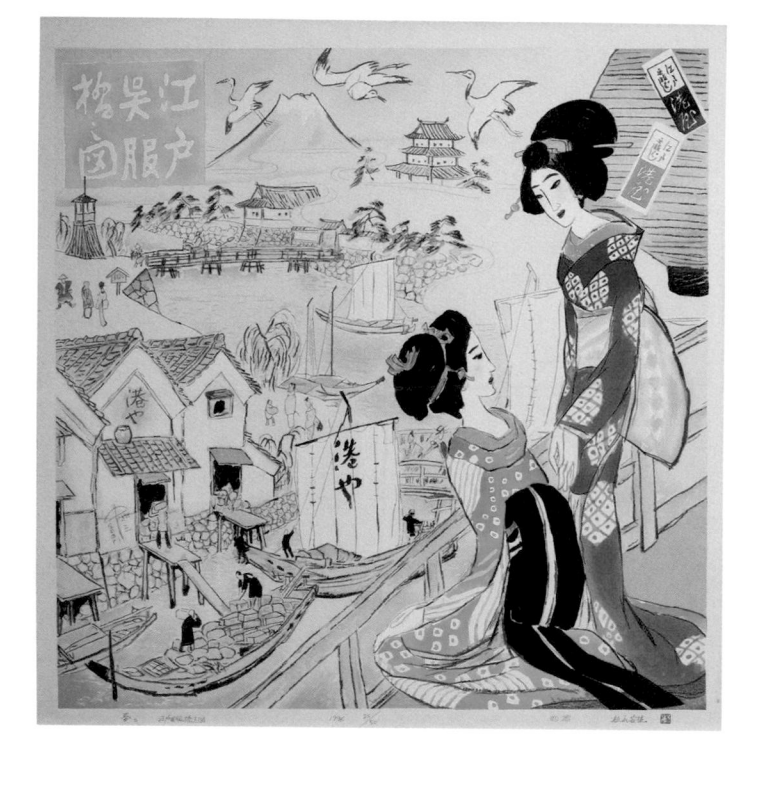

〈江戶吳服橋之圖〉，1914年。
為紀念港屋開張的作品

二時常來到港屋，期待與夢二相遇。她請夢二指導繪畫，夢二很快便答應了，後來更在夢二鼓勵下，到女子美術學校的日本畫科就讀。夢二與彥乃的關係日漸緊密，但彥乃的父親極力反對，百般阻撓並禁止兩人見面。兩人不斷設法偷偷傳信私會，信中使用了暗號，夢二是「河、川」，彥乃則是「山」。一九一五（大正四）年在御茶水附近的東京復活主教座堂，夢二與彥乃舉辦了只有兩人的婚禮；另一方面，夢二與他萬喜的關係逐漸惡化，六歲的長男虹之助被託付給夢二住在九州的父母，次男不二彥則跟隨夢二一起生活。

第一回
夢二作品展覽會

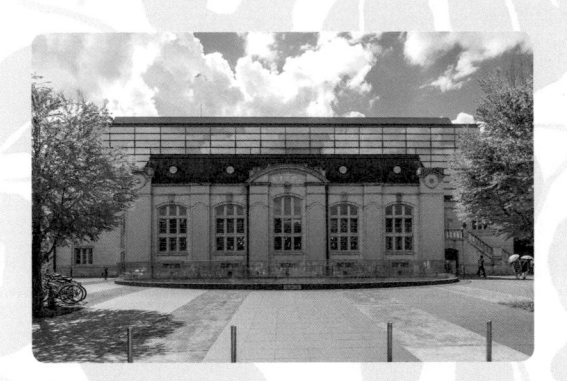

現今的「京都府立圖書館」©Jo, CC BY-SA 3.0, via Wikimedia Commons

　　京都府立圖書館座落於京都岡崎一帶，現今緊鄰京都國立近代美術館，於一九〇九（明治四十二）年開設。一九一二（明治四十五）年七月，夢二造訪京都的友人堀內清，在其家中留宿約一個月，並結識了當時的府立圖書館館長，因此決定同年十一月在此開辦夢二的首次作品展覽會。

　　展期從十一月二十三日到十二月二日，展品包括油畫、水彩畫、日本畫等使用了各種媒材的作品。除了展品之外，夢二也在佈展方面發揮巧思；例如將房間亮度調暗、點亮蠟燭及薰香，或是在展期結束時，於展間裡佈置落葉、提寫描述離別之情的詩句，在落葉上提字寫下「再見」（さようなら）等等，安排了不少戲劇性的演出。

　　在展覽會當中，夢二發揮他統合藝術的長才，將繪畫展覽的觀賞焦點從平面的繪畫，延展成立體的裝置藝術。無論是牆上的繪畫作品或展場空間充滿詩意的佈置，觀賞者可說是走進了「夢二式」的世界，被帶往超越維度的特殊氛圍當中。

夢二の
デザイン

港屋繪草紙店
—

YUMEJI'S

DESIGN

上圖　港屋開店招待信文字及插畫，1914 年
左圖　〈港屋繪草紙店〉，1914 年

一九一四（大正三）年，夢二在東京
日本橋區吳服町二番地開設了一間販賣
各式日常生活用品的商店「港屋繪草紙
店」，商品皆由夢二親自設計。門口設有
夢二手寫的大看板及門簾，還掛著大燈
籠。

「港屋販賣流行的木版畫、可愛的石
版畫、卡片、繪本、詩集、以及其他，適
合日本女孩們的陽傘、人偶、千代紙、和
服領襟等。」這是港屋開幕時發出的招待
信當中的一段，內容與字跡明顯是夢二所
寫，但最後的署名卻是「岸他萬喜」。夢
二為了讓他萬喜能夠有自己謀生的能力，
因此構思了這間店給她經營。除了招待信
上所提到的，店內還販賣夢二設計的信封
信紙、風呂敷、浴衣及腰帶等等。據說許
多喜愛夢二作品的年輕女性，身上會穿著
夢二圖樣的和服，平時則愛用港屋的信封
信紙等物品。當時匯集了許多文人雅士的
「港屋」，在年輕女性以及夢二愛好者之
間，蔚為一股潮流。

璀璨
京都時代

TAKEHISA YUMEJI

大正時代可說是夢二創作史上的全盛時期。除了前述的展覽會、舞臺背景、港屋、各類畫集與文集等作品，夢二於一九一五（大正四）年受邀擔任雜誌《新少女》（婦人之友出版社）的繪畫主任。他負責的範圍從封面、插畫，到讀者投稿欄的評審等等，整本雜誌充滿著濃厚的夢二風格。其童話劇作品《春》也在一九二三（大正十二）年搬上舞臺，從劇本、裝置道具乃至於服裝，都由他一手包辦。此外，夢二還受妹尾幸陽之邀，擔任樂譜封面的設計及繪畫。從大正時代至昭和前期，妹尾所經營的「妹尾音樂出版社」（セノオ音楽出版社）出版了一千多本樂譜，其中由夢二擔任封面設計及插畫的作品就佔了三分之一以上。不僅如此，除了多知名作家的書籍作品裝幀，對設計、裝幀領域貢獻極大。夢二也經手過許多知名作家的書籍作品裝幀，夢二也經手過許自己的作品集。

然而在感情方面，由於他萬喜生下了三男草一，夢二因此感到不安焦慮，與彥乃的關係又因其父親阻撓而不如人意。

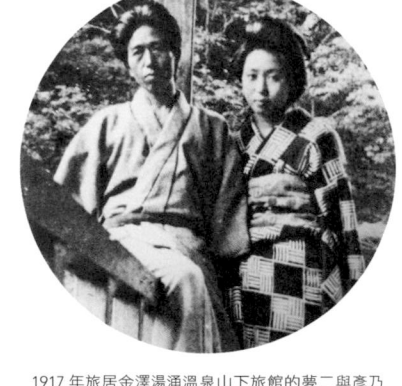

1917 年旅居金澤湯涌溫泉山下旅館的夢二與彥乃
（坂原冨美代提供）

TAKEHISA YUMEJI
「夢 二」 的 誕 生

夢二裝幀的小說集《繪日傘》第三
集封面（長田幹彥著，1919 年）

由夢二撰寫、裝幀的詩集《寄託與山》（新
潮社，1919 年），「山」正是夢二對彥乃
的代稱。開頭的跨頁插畫（左頁上）以羅
馬拼音寫有日本平安時代著名歌人和泉式
部的和歌，序文（左頁下）則收錄了大正
時期的代表性作家與謝野晶子所寫的詩

圖掛挑

あたり皆臟脂に染まり行く如
しいと惱ましと語り給へば
誰よりも若くめでたき身を持
ちて物思ふ子は罪に問はまし

與謝野晶子

一九一六（大正五）年十一月，走投無路的夢二突然造訪京都，開啟了他的「京都時代」。在經歷過多次挫折與溝通之後，彥乃總算於一九一七（大正六）年六月來到京都，與夢二及其次男不二彥展開了共同生活。

三人居住在京都高台寺附近，時常一同四處旅行。只可惜幸福的日子並未長久，彥乃後來因肺結核發病入院，彥乃父親於活也為夢二帶來了許多刺激與靈感，他後來於自傳小說《出帆》當中敘述了與彥乃相識至離別的故事，並形容與彥乃在京都度過的，是一段色彩繽紛的時光。

是禁止兩人見面。一九一八（大正七）年十一月，夢二搬回東京，結束了一年多的京都生活；彥乃則同樣轉往東京的醫院，卻不幸於一九二○（大正九）年一月逝世，得年二十三歲九個月。

彥乃去世前一年，夢二所出版的歌集《寄託與山》便是他與彥乃五年來的戀愛紀錄。這段京都生

夢二の
デザイン

Column
妹尾樂譜
—

YUMEJI'S
DESIGN

　一九一五（大正四）年起，音樂評論家妹尾幸陽出版了一系列以自己的姓氏「妹尾（セノオ）」為名的樂譜，前後共計超過一千冊。夢二從一九一六（大正五）年開始擔任封面設計，其數量超過三百冊，且當中甚至有二十四首歌曲是以夢二的詩句為歌詞譜寫而成。膾炙人口的〈宵待草〉便是一例（詳見第二章）。

妹尾樂譜的 LOGO

　妹尾樂譜的內容涵括東西方的名歌名曲，有古典也有新作。其中以聲樂作品最多，其他還有小提琴曲、鋼琴曲等等。許多外國歌曲因此被譯成日文歌詞出版，由此可見妹尾樂譜對於西洋音樂在日本普及有很大的貢獻。每冊樂譜當中只有一至兩首小品，後面附有作曲家或作品解説。當時由於價格只要二、三十錢，加上封面設計具收藏價值，內容又不會太過艱澀，因而十分暢銷。昭和時代之後，由於收音機、唱片等技術漸漸普及，妹尾樂譜的人氣才逐漸衰退。

〈茶花女〉，堀內敬三譯詞、威爾第作曲，妹尾音樂出版社，1917 年

〈春之宵〉，竹久夢二作詞、本居如月作曲，妹尾音樂出版社，1917 年

〈神啊〉，出自歌劇《奧菲歐與尤麗蒂切》，歌劇研
究會譯詞、格魯克作曲，妹尾音樂出版社，1924 年

關東大地震
與少年山莊

夢二返回東京後，最初居住

在本鄉當地的菊富士旅館，並

於一九一九（大正八）年結識

了來當模特兒的女性阿葉（原

名佐々木カ子ヨ）。一九二一

（大正十）年，夢二與阿葉在澀

谷一帶同居；一九二三（大正

十二）年九月一日發生了關東大

地震，東京有大半化為灰燼，夢

二與弟子恩地孝四郎等人企劃

的「DONTAKU 圖案社」（どん

たく図案社）也因此告終。原本

夢二打算創立的「圖案社」是專

營設計的團隊，工作範疇從海報

到舞臺設計等等，包含了各種的

美術裝飾，甚至還計畫出版雜誌

《圖案與印刷》（図案と印刷）。

但此計畫卻因震災造成印刷廠毀

壞，不得不中止。震災後，夢二

連日巡遊遭到毀壞的東京街容

並素描，於九月十四日開始在

《都新聞》上連載〈東京災難畫

信〉，用素描及文字詳細描繪災

後各地的救援狀況。由此足見他

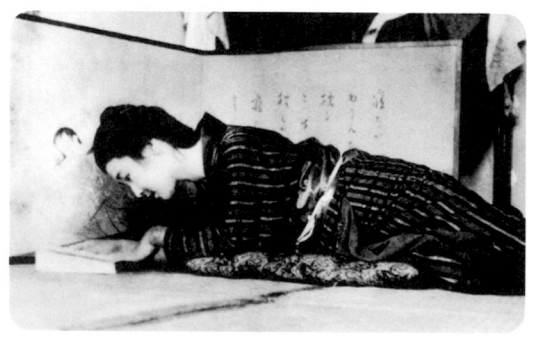

橫臥在夢二所繪屏風前讀書的阿葉（竹久みなみ 提供）

56

站在少年山莊露臺的夢二，攝於 1925 年（日本國立國會圖書館提供）

對社會的關懷之心。

隔年，夢二在現今的世田谷區建造了一間自己設計的住家兼工作室「少年山莊」。不論是聚會、談天、娛樂、創作，當時每天都有許多人出入這間居所。

「少年山莊」又別名「山歸來莊」，而「山」正是彥乃的代稱，不難窺見夢二心中對彥乃的思念之情。

就連文豪川端康成（一八九九—一九七二）也曾到訪，並表示當時見到了一位宛如從夢二畫中走出來的女性，令他十分訝異，這個人便是與夢二同居的阿葉。此外，「少年山莊」又別名「山歸

夢二的人氣在大正時期到達頂峰，但一般認為歷經一九二三年的震災之後，他的聲勢也逐漸下滑。身為一個從未遵循世間正道發展的藝術家，他必須獨自摸索前進的道路；然而震災讓「DONTAKU 圖案社」計畫受挫，其後一九二五（大正十四）年阿葉離開夢二身邊，一九二八

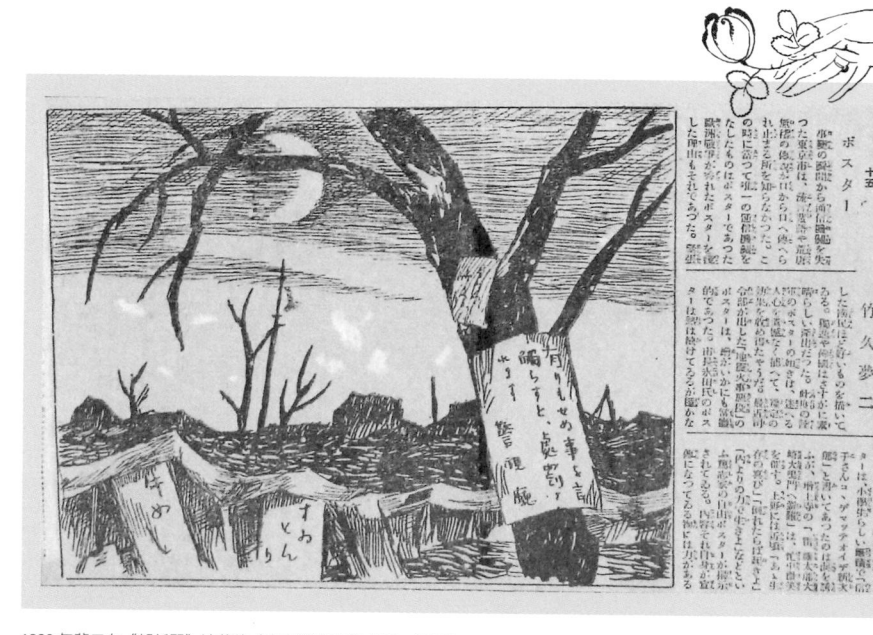

1923 年夢二在《都新聞》連載的〈東京災難畫信 十五‧海報〉

（昭和三）年夢二的母親去世，一連串的打擊讓他不得不設法尋找持續創作的方式及動力。他首先組成了「DONTAKU 社」（どんたく社）創作出與眾不同的人偶作品，並於一九三〇（昭和五）年舉辦「寄託給雛人形的展覽會」，大獲好評。在這之後，同年夢二發表了宣言文〈關於建設榛名山美術研究所〉，計劃在群馬縣榛名山建設美術學校，指導當地農民製作工藝及藝術品；但隨後就因為得到了遠遊歐美的機會，美術研究所的計畫終究未能實現。

Column

夢二の
デザイン

「DONTAKU 人偶」
創作活動
—

YUMEJI'S
DESIGN

「寄託給雛人形的展覽會」貼紙

以「衣裳人形」獲政府認定為「人間國寶」，也就是「重要無形文化財保持者」之譽的人偶作家堀柳女（1897－1984），年輕時也是時常出入少年山莊的一員。某次夢二看到她為了打發時間製作的人偶，便提議共同創作，這便是人偶創作團體「DONTAKU 社」開始的契機。時間正值一九三〇（昭和五）年。

當時日本常見的人偶，是使用傳統技法製作的「雛人形」，也就是女兒節人偶。但夢二與成員們未曾學過正統技法，因此自行摸索出用舊報紙與鐵絲塑形、再用日常碎布製作衣服的方式，使得人偶能夠自由擺出各種姿勢，夢二稱之為「DONTAKU 人偶」（どんたく人形）。同年二月二十一日至二十三日，夢二與成員們在銀座的資生堂畫廊舉辦的「寄託給雛人形的展覽會」（雛に寄する展覽会）獲得熱烈好評，作品全部售罄。

雖然「DONTAKU 社」其後未曾舉辦

第二次展覽會，但前面提到的成員堀柳女後來成為知名人偶作家，另一成員岡山 SADAMI 也以業餘作家身分多次開展。當時到場欣賞展覽的少年中原淳一（1913－1983）日後也以人偶創作出道，成為風靡一世的畫家兼人偶作家、服裝設計師。

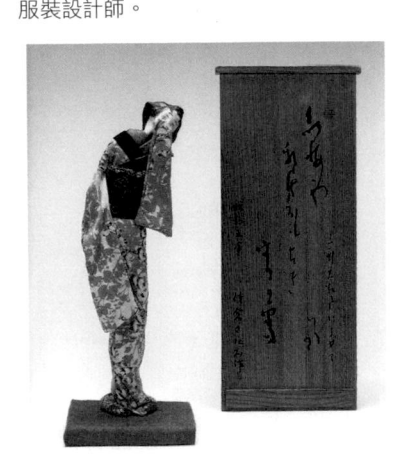

「DONTAKU 社」成員岡山 SADAMI（岡山さだみ，婚後改姓佐倉）的作品〈大江戶〉（1930 年）。她所作的人偶與夢二畫中的美人如出一轍。人偶外盒上有夢二的題詞（吉德資料室藏）

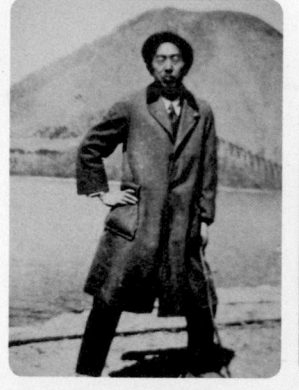

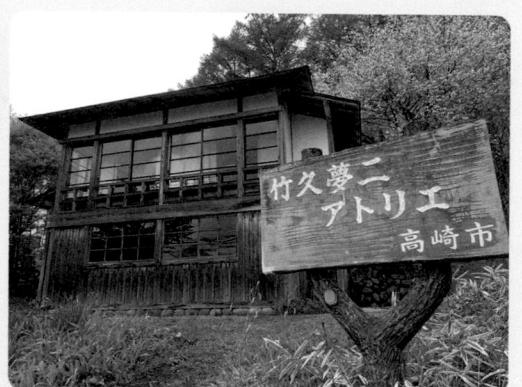

榛名湖畔的夢二，攝於 1931 年
（竹久みなみ提供）

位於群馬縣高崎市榛名湖畔的夢二工作室（復原後建築，榛名觀光協會事務局提供）

　　榛名山位於群馬縣，鄰近著名的伊香保溫泉。據說昭和初期，夢二與多位文人雅士同遊伊香保時，在地的有志之士表示希望在榛名山麓建設文化住宅，願意提供他們土地蓋別墅，其中只有夢二答應了。二月舉辦完「寄託給雛人形的展覽會」之後，夢二於五月發表了建設榛名山美術研究所的宣言文，許多文人畫士包括島崎藤村、有島生馬、藤島武二等人也出現在贊助名單之列。

　　夢二在宣言文當中主張，人們應該以最小單位來自給自足。他反對因商業主義發展而大量生產的粗糙製品，希望人們使用在地素材，以手工製作日常用品及藝術品，且彼此之間以低廉價格交易，甚至用以物易物的方式交換。隨後夢二先在榛名湖畔蓋了一間工作室，只可惜他隔年（1931）便離開日本，遠遊歐美，加上返日後身體狀況日漸惡化，最後無疾而終。

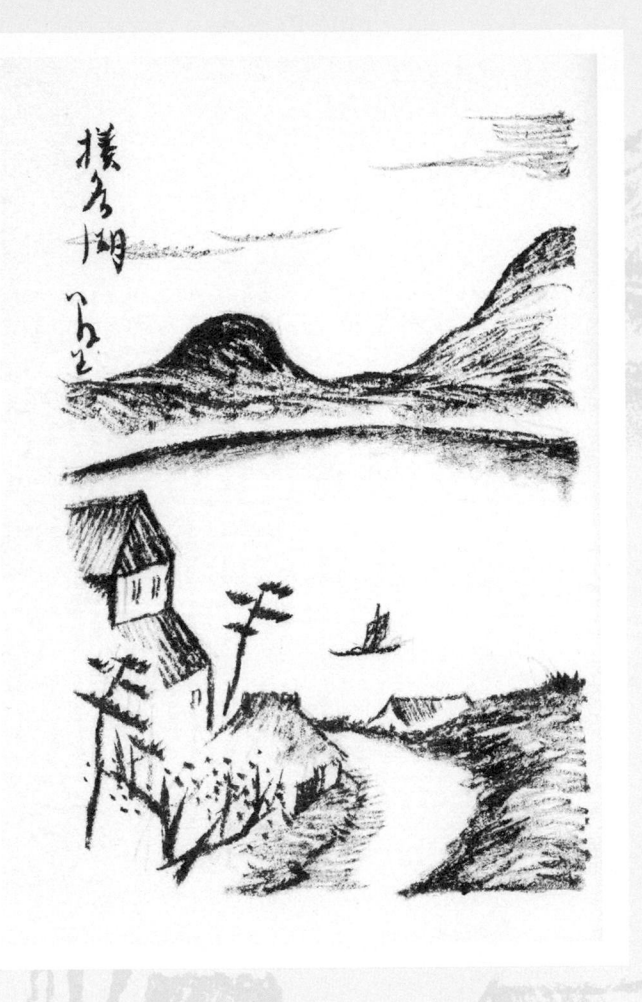

夢二所繪榛名湖畔風景。出自自傳小説
《出帆》，1927年在報紙《都新聞》連
載，於1972年由龍星閣集結成冊出版

Column

影響夢二的三位女性

—

岸他萬喜

KISHI TAMAKI

1882-1945

他萬喜出身於石川縣金澤市，原本嫁給畫家堀內喜一，但丈夫不久便去世，因而前往東京投靠兄長，一九〇六（明治三十九）年在早稻田附近經營明信片店「TSURUYA」。夢二初期作品當中登場的大眼美女，便是以他萬喜為樣本所繪，夢二也因這風格獨特的美人畫而成名。

然而兩人個性迥異，他萬喜作風強勢激烈、夢二則纖細善妒。雖然數度分合，夢二為了讓他萬喜能獨立生活，便開設了「港屋繪草紙店」讓她經營。但

夢二在港屋邂逅了後來的戀人笠井彥乃，他萬喜也在此與當時尚未成名的畫家東鄉青兒熟識，讓心懷嫉妒的夢二因此與他萬喜發生爭執，還拿刀刺傷了他萬喜。

後來他萬喜生下夢二的第三個孩子草一，希望與夢二復合，甚至提出要夢二迎娶彥乃，三人一同生活。面對他萬喜超乎常理的行為，夢二因此逃往京都，從此與他萬喜訣別。夢二去世後，他萬喜還主動到夢二度過餘生的療養所服務，表達對療養所的感謝之情。

照片來源：岸他萬喜（竹久みなみ提供）、笠井彥乃（坂原冨美代提供）

笠井彥乃

KASAI HIKONO

1896-1920

夢二一生最難忘的戀人彥乃出身於山梨縣，一九〇三（明治三十六）年舉家搬到東京，父親在日本橋經營販紙業，家境十分富裕。由於彥乃十五歲時母親便已去世，彥乃的父親因此對她寵愛有加。港屋開店後，彥乃為了見到憧憬的畫家夢二而時常造訪，甚至找藉口到夢二家中學畫。後來因其父親極力反對，彥乃與夢二度過了幸福卻又波折不斷的餘生歲月。

夢二終生有個隨身攜帶的戒指，內側刻有「ゆめ 35 しの 25」的字樣，「ゆめ（yume）」是夢，代表自己；「しの（shino）」則是他對彥乃的暱稱。「25」是彥乃離世的年齡（虛歲），不過兩人實際相差了十二歲，因此「35」並非夢二與彥乃的年齡差距，而是他與彥乃天人永隔時的歲數。對夢二來說，他的生命，在與彥乃分別的那一天就已經告終。

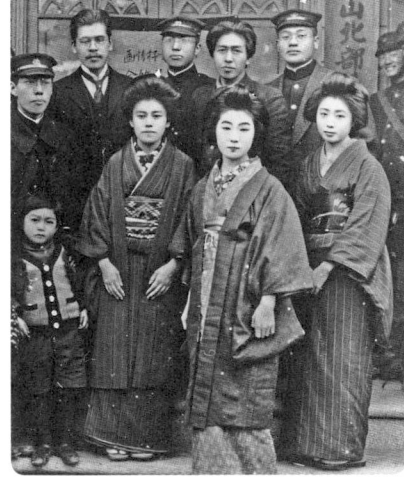

1918 年 1 月於岡山市富田町北部基督教會舉辦的「竹久夢二抒情畫小品展覽會」。前排右一為彥乃，夢二位於後排右二（坂原冨美代提供）

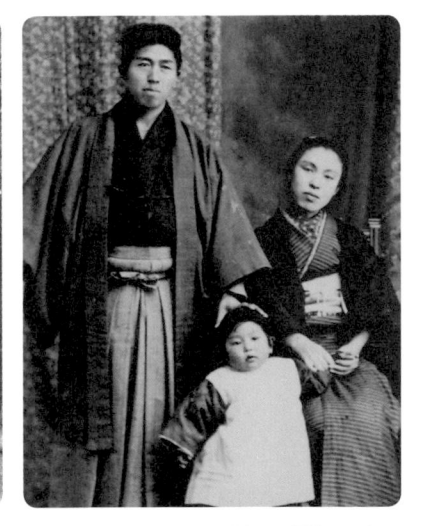

夢二、他萬喜與次男不二彥的合照，攝於 1912 年（竹久みなみ 提供）

佐佐木兼代

SASAKI KANEYO

1904-1980

　　日文寫做「佐々木カ子ヨ」，又名「永井兼代」，夢二稱她為「阿葉」（お葉）。阿葉出身秋田縣，在東京美術學校當過模特兒，廣受學生歡迎，也當過畫家伊藤晴雨（1882－1961）、藤島武二的模特兒，還曾是伊藤晴雨的戀人。夢二邂逅阿葉時，正好是他與彥乃離別的時期。一九一九（大正八）年，阿葉透過介紹來到夢二身邊當模特兒，兩人隨後同居。阿葉雖產下一子，卻不幸早夭。

阿葉與不二彥，攝於 1921 年（竹久みなみ 提供）

　　由於比夢二小二十歲，阿葉總是呼喚夢二「爸爸」，而夢二總是將阿葉打扮得好似自己畫中的女性。一九二四（大正十三）年，兩人雖然一同住進了少年山莊，卻因夢二女性關係複雜，隔年阿葉自殺未遂，離開了夢二身邊。藤島武二的知名作品〈芳蕙〉，便是他以失戀的阿葉為模特兒創作而成。日後阿葉嫁給了一名醫師，度過平穩的餘生。

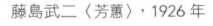

藤島武二〈芳蕙〉，1926 年

遠遊歐美・抱病訪台・孤獨辭世

TAKEHISA YUMEJI

夢二一生喜愛旅行，年輕時便對海外抱持憧憬，卻因第一次世界大戰、彥乃發病等原因始終未能成行。一九三一（昭和六）年，在《週刊朝日》編輯長翁久允邀請下，夢二展開了長達兩年多的「歐美外遊」。

夢二首先抵達美國，於加州的卡梅爾（Carmel）舉辦個展、展出繪畫及人偶，但會後他在日記上寫道：「有些憂傷。一毛錢都沒賣出去。」接著抵達洛杉磯，再搭乘客船前往德國，遊覽歐洲各國後回到柏林，應大使館之邀舉辦了日本畫講座。一九三三（昭和八）年九月十八日，夢二乘船返回日本

神戶，不二彥及畫家有島生馬（一八八二－一九七四）特地到東京車站迎接，見到的卻是一臉疲憊的夢二。這趟歐美之行讓他的身體及心靈都虛弱了不少。

才返日沒多久，十月二十四日，夢二便受邀訪台，再次從神戶出發，二十六日抵達台灣基隆港。十一月三日，夢二於台北醫專講堂發表演講「東西女雜感」，接著於同月三日至五日在台北警察會館舉辦作品展。但這趟台灣之行並不如計畫中順遂，夢二除了未能賣出畫作減輕債務，更無法適應當地氣候。

十一月十七日，夢二結束短短二十天的旅途返日，兩個月後的

66

夢二外遊前於 1931 年在新宿三越百貨舉辦的「竹久
夢生展覽會」宣傳海報。這是夢二生前最後的大規模
展覽會，主要展出晚年時代以「夢生」為筆名的作品

TAKEHISA YUMEJI

「夢二」的誕生

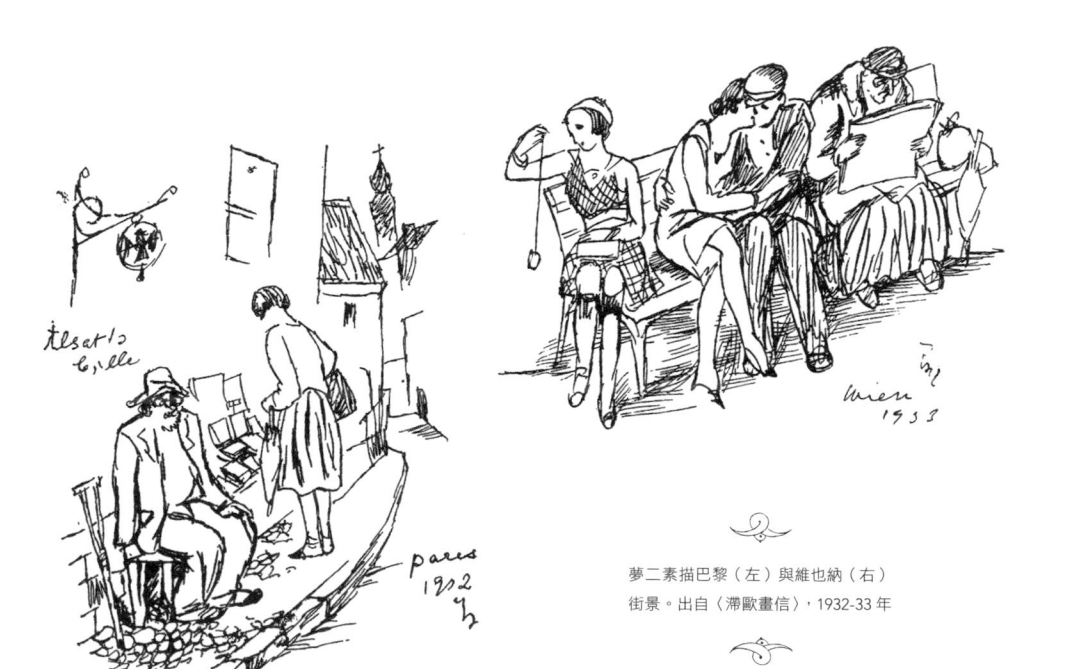

夢二素描巴黎（左）與維也納（右）
街景。出自〈滯歐畫信〉，1932-33 年

一九三四（昭和九）年一月十九日，便因結核病轉往位於長野縣的信州富士見高原療養所。

五月十七日，夢二在日記當中寫下了人生最後一首俳句「死に隣る眠薬や蛙なく」，描述自己需要安眠薬才能入眠、與死相伴的情況，和窗外活潑的蛙鳴形成對比。同年九月一日，夢二離開了人世。一向寡言的他，辭世時只輕聲說了一句「謝謝」。他去世時，身旁只有療養院的醫護人員陪同，沒有任何親友。幾天後，長子虹之助將他的骨灰帶回了已形同廢墟、位於松原的少年山莊。後來他被埋葬在東京雜司之谷靈園，戒名（法名）為「竹

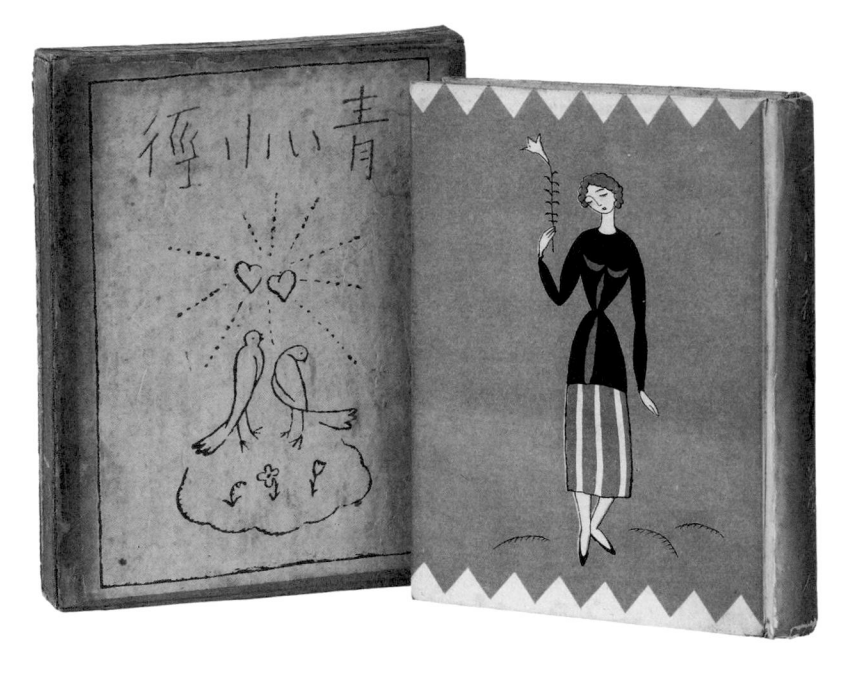

《青色小徑》，尚文
堂書店，1921 年

久亭夢生樂園居士」，有島生馬
於其墓碑上揮毫寫下「竹久夢二
を埋む」(竹久夢二埋葬於此)。

脚本のない芝居だ。幕間の
ない芝居だ。……(中略)……舞臺
監督は素敵だ。彼の名は運命。
(沒有劇本的戲劇。沒有換幕的
戲劇……優秀的舞臺導演，他名
為命運。)

這是夢二發表在《青色小
徑》(一九二一年) 當中的詩
句。曾經璀璨絢爛、也曾蕭條孤
寂，竹久夢二五十年如戲般的生
涯，在命運這位導演的指揮下，
就此落幕。

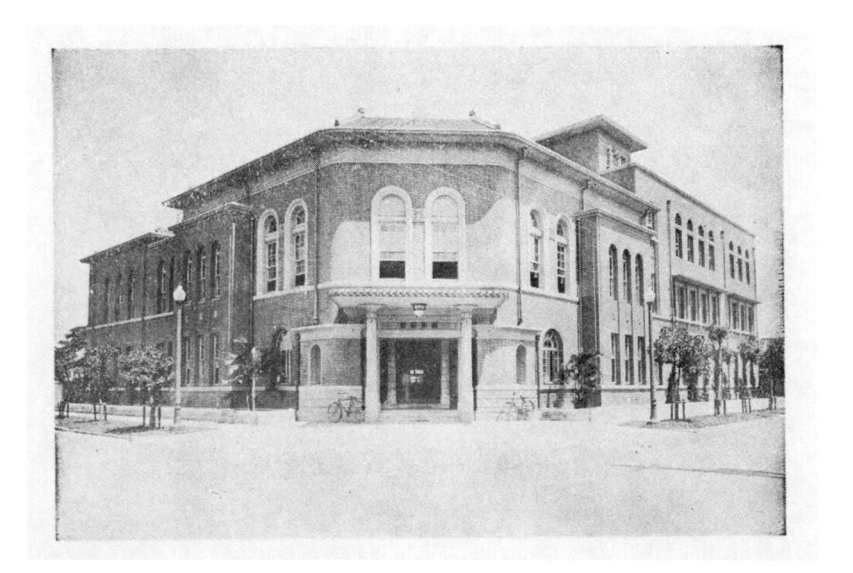

夢二來台舉辦展覽的地點「警察會館」。出自《臺灣事情》，1936 年（日本國立國會圖書館提供）

　　自歐美返日後的夢二受東方文化協會理事長河瀨蘇北之邀訪台，同行者只有河瀨一人。河瀨在台灣設立東方文化協會分部，為了舉辦紀念活動，因此規劃了夢二的演講及個展。在一九三三（昭和八）年十一月三日晚上於台北醫專講堂舉行的開幕典禮上，夢二以「東西女雜感」為題做了演講；三日至五日亦於台北警察會館舉辦「竹久夢二作品展覽會」，該會館位於明石町一丁目三番地，也就是現今的南陽街十五號。

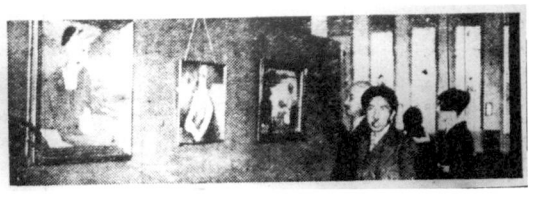

夢二於展覽會的模樣，出自《台灣日日新報》，1933年11月4日（國立台灣圖書館提供）

根據當時的畫展目錄，夢二共展出五十餘件作品，除了畫作之外，還有與有島生馬合作的屏風〈舞姬〉。至今仍無從得知當時的展覽是否受到好評，不過《台灣日日新報》上面的確刊載了評論家大澤貞吉（筆名鷗汀生）對於夢二展覽會的讚賞。但夢二返日之後，卻在十一月二十二日的日記寫道「在台北沒有任何收穫」，還表示他被騙了，關於詳情並未多加說明。更奇妙的是夢二沒有帶回任何販賣作品所賺取的收入，也沒有把展出作品帶回日本，因此這些作品下落為何？夢二究竟在台灣遇上了什麼事情？至今仍是個未解之謎。

關於夢二訪台二十天在台灣的蹤跡，很遺憾地並沒有留下太多資料。當時藤島武二正巧也以「台展」繪畫評審員的身分於十月底來到台灣，並回憶曾與夢二在旅館談天；而夢二本人的發言，比較確切的只有刊載在《台灣日日新報》上的文章，包括初次訪台時與報刊記者的談話（十月二十七日）、以及離開台灣前的散文〈台灣的印象—醜陋的女學生制服—竹久夢生〉（台湾の印象—グロな女学生服—竹久夢生，寫於十一月十一日，十一月十四日刊載）。

在初次訪台的談話當中，夢二提到他在德國看到猶太人被迫害的情況，離台前的散文則記述了他造訪台灣的感想。他表示原本只知道台灣有生蕃人（指原住民）以及穿著制服的日本人，實際走訪之後才發現還有「本島人」的存在，而且很多日本人都忽略了台灣的本島人。他還認為，不只是本島人要學習日文，在台生活的日本人也應該學習本島的住宅與服裝。「只有能夠思考優秀人種的人種，才稱得上優秀」——這便是夢二的結論。這篇短文乍看之下散亂無頭緒，實則提出了深刻的體悟——反省自身對台灣的理解不足，以及殖民者對台灣的偏見與傲慢。

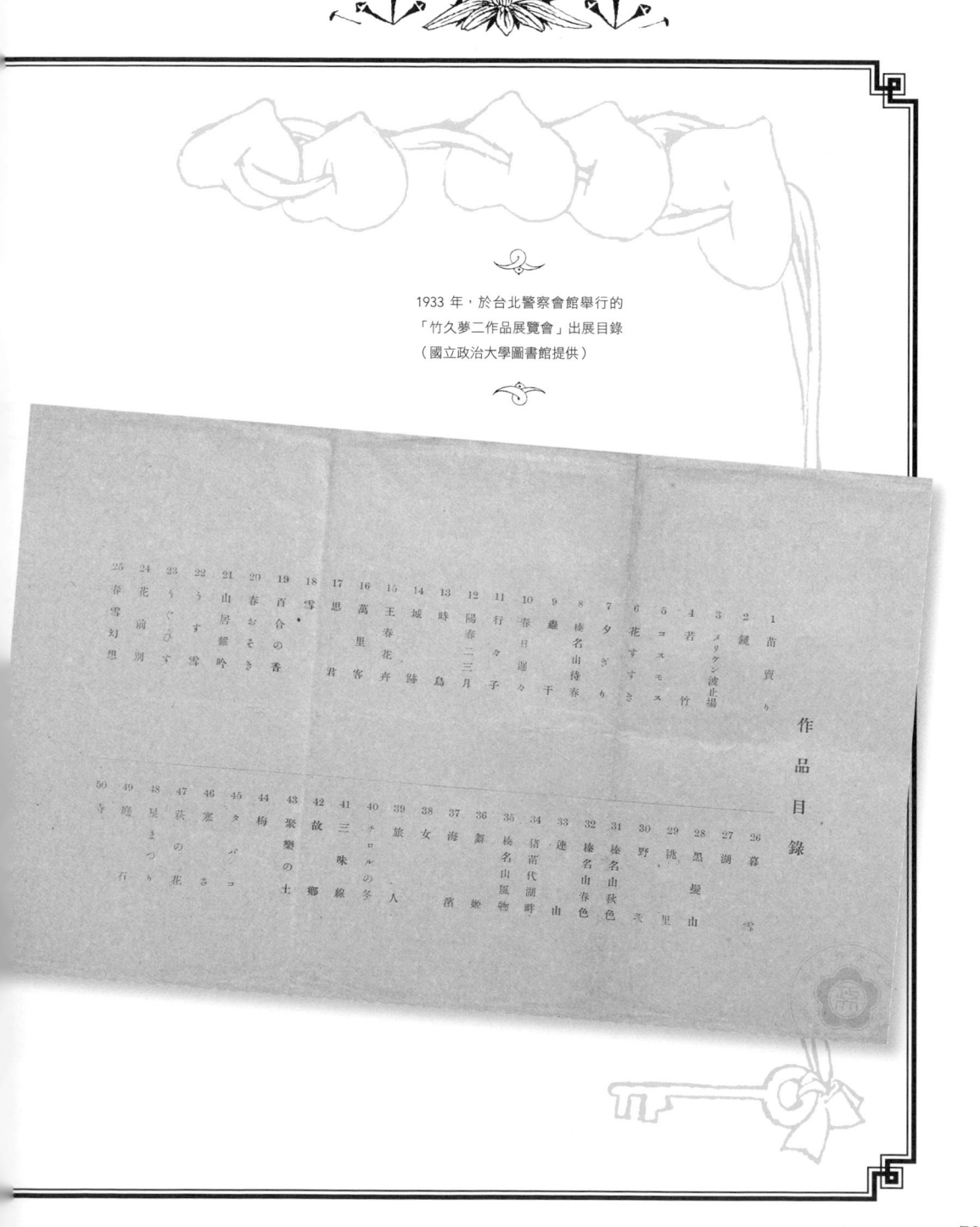

1933 年，於台北警察會館舉行的
「竹久夢二作品展覽會」出展目錄
（國立政治大學圖書館提供）

XHIBITION

竹久夢二作品

展覽會

1933

日　期

昭和八年
自十一月三日
至十一月五日
三日間　午前九時
午後五時

東方文化協會主催
臺北市明石町
警察會館
會場

竹久夢二氏に就て

夢二氏の名によつて、明治、大正、昭和時代を通じ、日本文化史上に稀觀さるゝペーヂを捲つしものし、我が
夢二氏であります。

夢二氏の社會的藝術は繊細な愛に迷ふ叫びを持ちません。しかも其の其作六十餘點時々憶さるゝ個人
芽とは云ひ夢二氏の繊細しき新しうる時代の踏出、或は近代日生に憧憬なる情操と生活に依つて常に時
展覽會の效果をも、美術界に及ばせる新しうる時代の踏出、或は近代日生に憧憬なる情操と生活に依つて常に時
したる影響の細きは「夢二式の女」と言ぶ實に女性の直情ある姿は彼の女性の如何にも思ひ起します。
代の先頭に立つて居らるゝ歌美行憧の影行かと雛頼せなければ思はれます。
夢二氏は去る九月廿八日入京歌美行憧の影行かと雛頼せなければ思はれます、歌美行憧の影行かと雛頼せなければ思はれます、
東方文化史の色の鮮かなうる我國に於ける第一步へ、音しの意膵に印せられたゝ事は夢二氏ての喜もしき
りこそ、暗しての朋もしき我國に於ける第一步へ、音しの意膵に印せられたゝ事は夢二氏ての喜もしき
びこそ、暗しての朋もしき我國の如なうるのなとゝなるべきものなど思つてゐるた值と
曲陳斯散約五十點案財の秋斗御高批の程は切に御來觀を願ひますべくあります。
是共御來觀なうお待ちいたします。

TAKE
HISA
UME
JI

第 2 章

夢二
的魅力

將大正浪漫化作永恆，
跨領域的藝術先驅
——竹久夢二——

一般提到「大正時代」，竹久夢二是許多人都會聯想到的代表性畫家。除了因為夢二活躍的年代幾乎與大正時代重疊，其藝術風格更可說是確切地捕捉到大正時期的各種氛圍，將這個時代具現化。夢二筆下的特殊風格被稱為「夢二式」，不僅在當時引領了時代潮流，對日後許多藝術家的影響更是無遠弗屆。

大正時代，具體來說指的是大正天皇在位期間（一九一二年七月三十日至一九二六年十二月二十五日），僅約十四年。在此之前的明治時代（一八六八—一九一二），日本解除了幾百年來的鎖國狀態，推行「明治維新」大舉仿效西方，並在甲午戰爭（一八九四—一八九五）與日俄戰爭（一九〇四—一九〇五）獲勝而建立信心，奠定了大正時代繁華的基礎。由於民主主義意識抬頭、女性地位漸受重視，人們更從各方面借鏡西洋，因此無論藝術、建築、時尚、飲食等，都看得到日本與西方兼容並蓄的特色，也就是所謂的「和洋折衷」。人們一般將這些能夠傳達大正特有氛圍的思潮以及文化現象，統稱為「大正浪漫」（大正ロマン）。

而夢二正可說是體現了大正浪漫文化的代表人物。自學藝術的夢二，幼時在農村接觸的，

人間を風とこきつる

陸に鳥乃

道まし／＼ぐ

すきつや乎

〈自畫像〉・大正後期

77

〈落葉〉，加藤版，1965 年。大而渾圓的
黑眼珠是夢二出道初期美人畫作品的特徵

便是傳統的日本文化。正因為他並不屬於任何畫派，學習及創作方式不被設限，讓他在成長過程中不斷從宗教、西洋雜誌、電影戲劇等，吸納來自西方的藝術風格。他將這些元素與自身的藝術底蘊加以融合所呈現的作品，可說是橫跨了地理國界與藝術領域的限制。

不隸屬於任何畫派的夢二無法仰賴一般畫家的路徑成名，然而他卻搭上了大正時代快速成長的大眾媒體——「雜誌」的出版風潮。一般民眾在生活中真正親近的美術，並非登上美術館、博物館的殿堂之作，而是隨手可得的雜誌封面、插畫、平面廣告等

等。夢二的畫作便是大量透過雜誌這個管道，滲透到大眾的生活當中。尤其隨著女性意識逐漸抬頭，坊間出現許多設計給女性讀者的雜誌，夢二的美人畫於是相當受到婦女、少女雜誌的青睞。

他筆下的美人雖然在不同時期畫風稍有差異，但多半有著偌大的眼眸、纖長的睫毛，表情哀愁、手腳比例偏大，體態纖細、動作婀娜，充滿特色的風格被稱為「夢二式」美人。

夢二在許多藝術領域都發揮了才華，堪稱是跨領域藝術家的先驅。他的大眼美人引領了當時的風潮，自此以後許多插畫家甚至是近代的少女漫畫家，在描繪

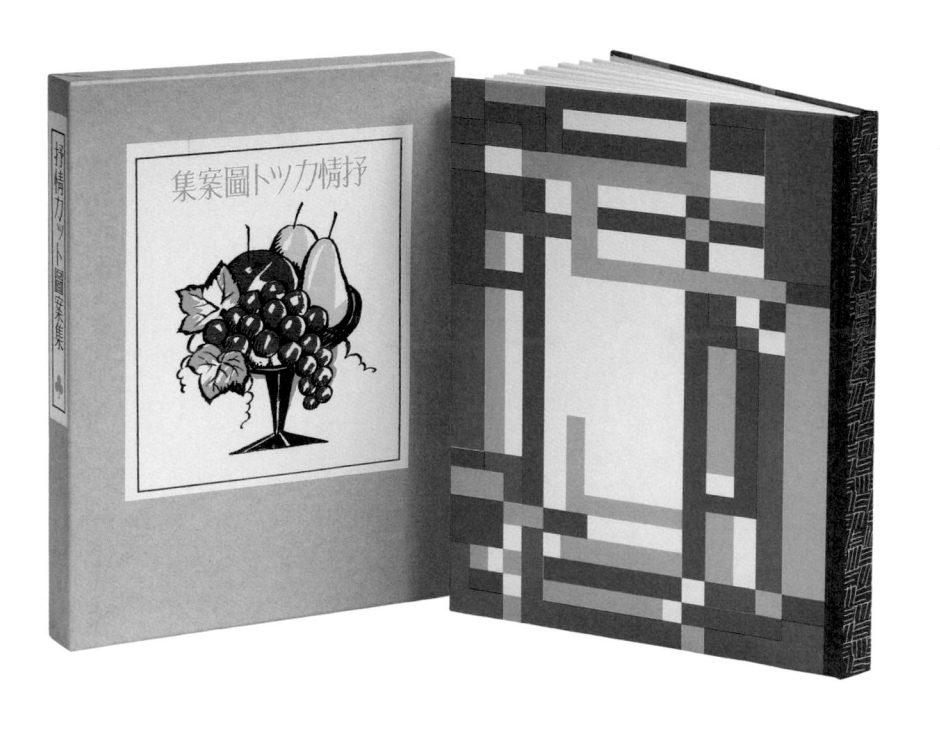

女性時多在雙眸下了許多功夫；
而在「平面設計」尚未成為一門
專業的時代，夢二就在商業設
計、書籍裝幀方面留下了眾多
精彩作品。他以插畫搭配文字
的表現方式，更可延伸到近代
蓬勃發展的漫畫領域。此外，
他將藝術結合日常用品，開設
專賣店「港屋」，還計劃建設美
術產業研究所，堪稱是日本版的
「美術工藝運動」（Arts & Crafts
Movement，源自十九世紀下半
葉的英國，由威廉·莫里斯等人
〔William Morris〕所領導）；
他的展覽會不只讓觀眾透過視覺
感受，而是結合了多重感官，與
近代興起的裝置藝術在手段與目

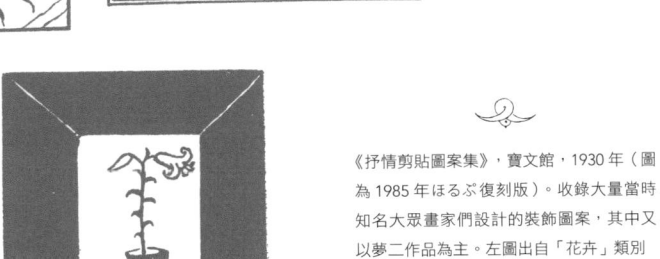

《抒情剪貼圖案集》，寶文館，1930 年（圖為 1985 年ほるぷ復刻版）。收錄大量當時知名大眾畫家們設計的裝飾圖案，其中又以夢二作品為主。左圖出自「花卉」類別

的上不謀而合。

　夢二雖然沒有所謂的弟子，但他身旁總是圍繞著許多文人雅士，深受其潛移默化的影響。例如版畫家恩地孝四郎（一八九一—一九五五）可說因崇拜夢二而以畫家為志業，兩人交流密切。受夢二影響極大的恩地後來成為日本創作版畫*的先驅，更被視為日本抽象繪畫的第一人。至於夢二領導的人偶創作團體「DONTAKU 社」的成員堀柳女，後來也成為獲封「人間國寶」（重要無形文化財保持者）的人偶創作家。

　除了近在夢二身邊的人，另有許多因喜愛夢二作品、走

*編注：不同於以往浮世繪木版畫以複製為主要目的，而是強調以版畫特有表現手法進行創作的形式。

TAKEHISA YUMEJI
夢 二 的 魅 力

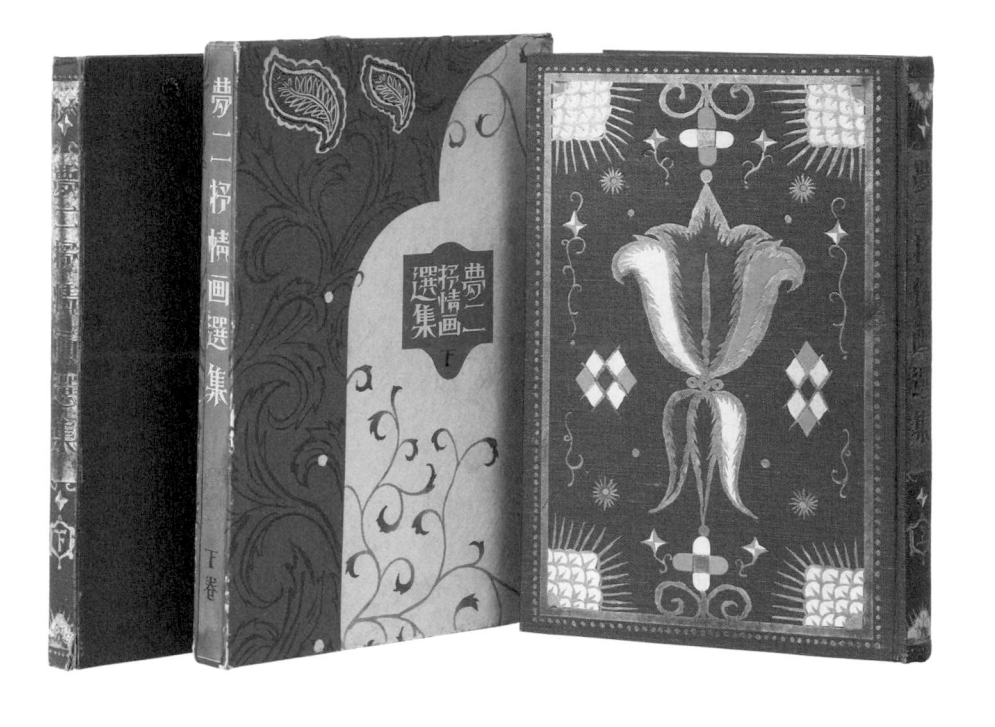

上藝術之路的例子。從中國前往日本留學的文人畫家豐子愷（一八九八—一九七五），無意中在舊書攤上讀到了《夢二畫集・春之卷》，從寥寥數筆當中感受到對社會的批判與人間世相的描繪，因而燃起創作的熱忱。

他以模仿夢二畫風以及詩畫結合的表現方式創作了《子愷漫畫》，一躍成為中國漫畫藝術先驅。又如在眾多領域大放異彩的藝術家中原淳一（一九一三—一九八三），自幼喜愛夢二作品，不僅初期作品看得出仿效夢二的畫風，本人還曾坦言夢二對他而言是「唯一的畫家」。中原淳一在插畫、人偶創作、服裝設

右頁　《夢二抒情畫選集》上下冊，寶文館，1927 年。由恩地孝
四郎負責裝幀，他也是夢二唯一委託幫自己裝幀的對象
本頁上　《夢二抒情畫選集》上冊書名頁
本頁下　本書開頭的版畫皆採手工黏貼上去的形式，十分講究

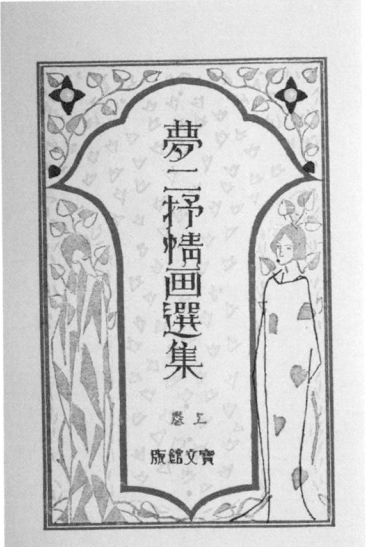

計、雜誌出版等方面留下許多輝
煌成就，雖然相較夢二晚了一個
世代，但兩人身為藝術家的作風
與地位卻有異曲同工之妙。

夢二跨時代及跨領域的各種
表現手法，將大正浪漫的時代
氛圍與自我的藝術世界巧妙融
合，這些作品展現出源源不絕的
能量，直到百年後也依然震撼人

心。夢二所活躍的大正年代雖然
距今已超過一個世紀，但他的作
品與影響力卻超越了時空，至今
仍深深烙印在人們心中。接下來
就讓我們按照作品類別，一同走
進夢二抒情浪漫的藝術世界。

美人畫

夢二最著名的創作領域，應該就屬美人畫了。雖然他筆下時常出現男女老少各種人物，但在描繪女性時尤具個人特色，令人印象深刻。明眸大眼、細密睫毛、略帶憂愁的神情與纖細的體態、比例偏大的修長手腳──這

該就屬美人畫了。雖然他筆下時常出現男女老少各種人物，但在描繪女性時尤具個人特色，令人印象深刻。明眸大眼、細密睫

些特色鮮明的美人，被稱為「夢二式美人」。

值得一提的是，夢二之前的美人畫著稱的雜誌插畫家、以至於日後獨立出來的少女漫畫家們，都將女性的眼睛畫得越來越大，成為日本近代繪畫當中女性形象的特徵之一。

中美人面對眾人，露出清澄的雙眸。在此之後的畫家，特別是以

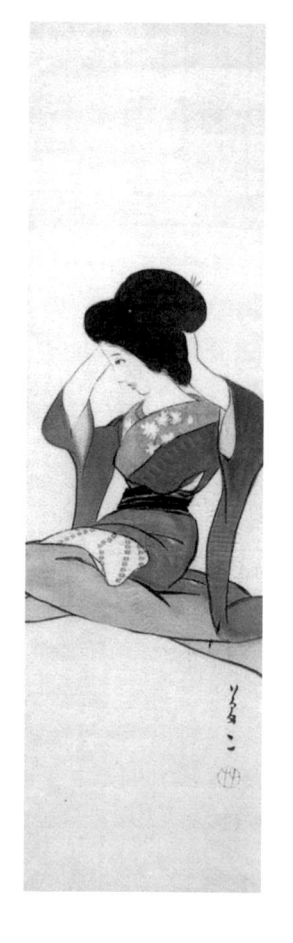

〈結髮〉，大正中期

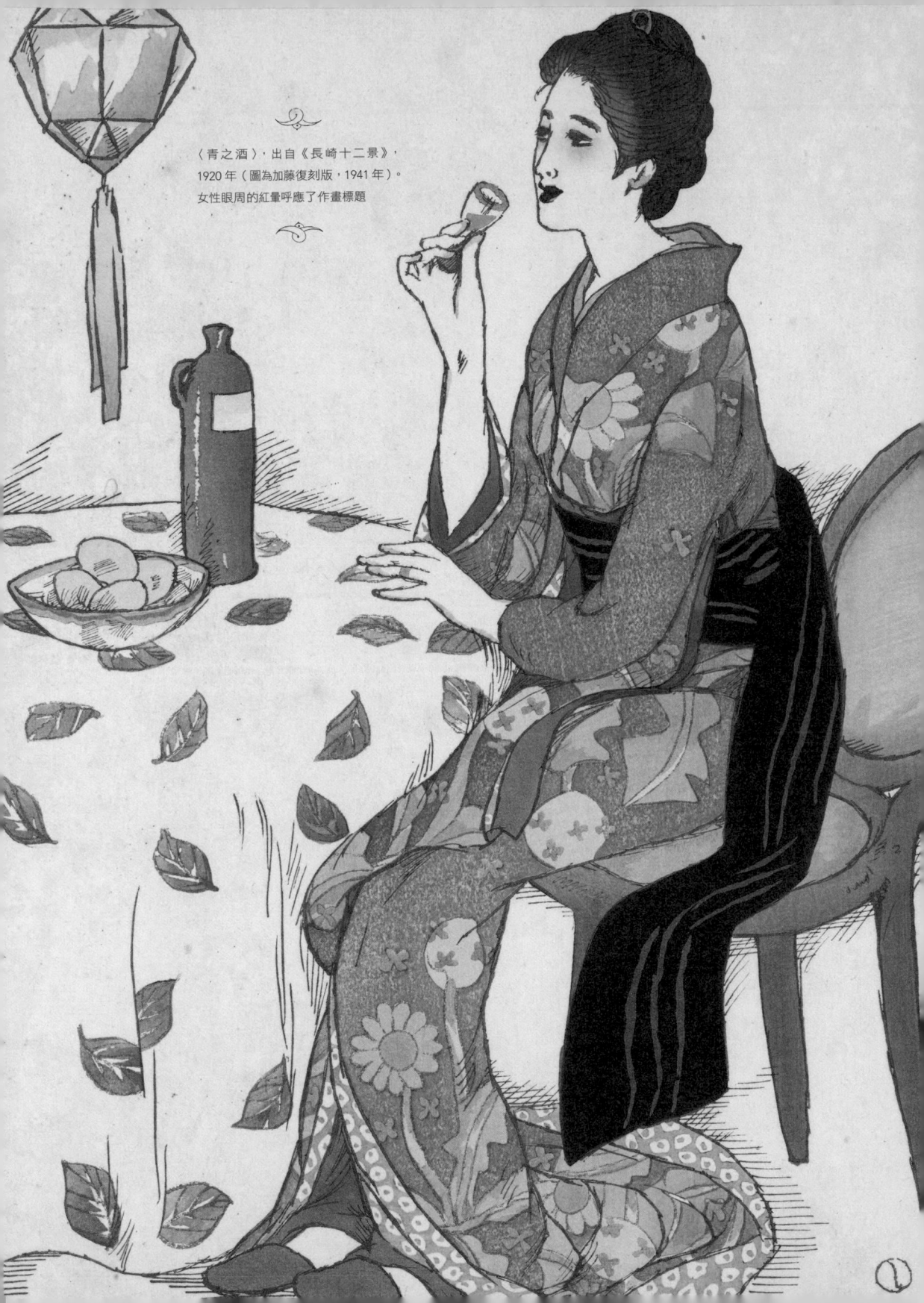

〈青之酒〉，出自《長崎十二景》，
1920 年（圖為加藤復刻版，1941 年）。
女性眼周的紅暈呼應了作畫標題

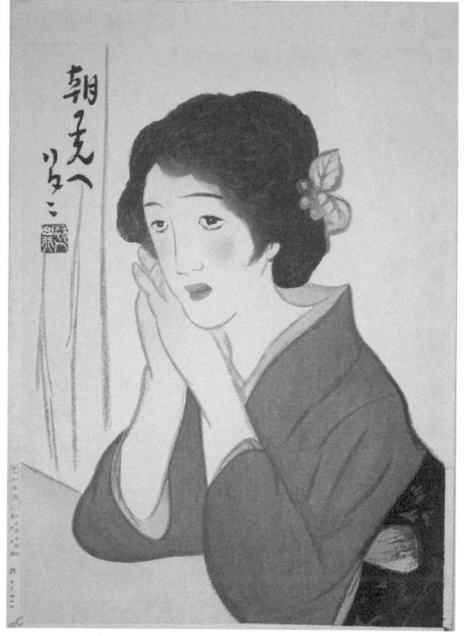

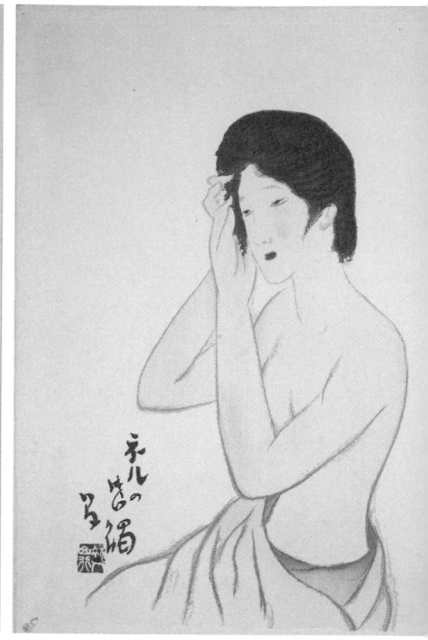

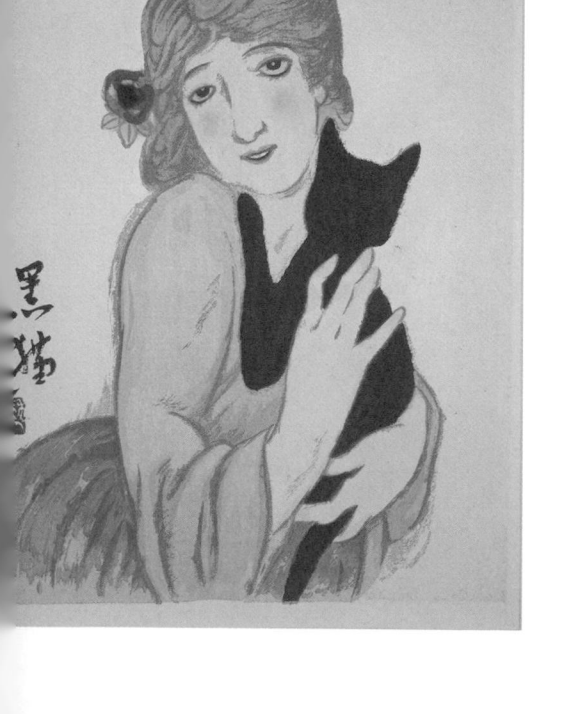

上排右 〈法蘭絨的觸感〉，1921 年
上排中 〈朝向晨光〉，1921 年
上排左 〈防寒頭巾〉，1921 年
下排 〈黑貓〉，1921 年

《女十題》

該系列創作於大正十（1921）年，是
夢二相當知名的代表作，反映出大正
時期女性的職業與生活樣貌，不論髮
飾、衣裝或神情都值得細細玩味，充
分展現了「夢二式美人」的特色。

＊圖為加藤復刻版，1937-38 年

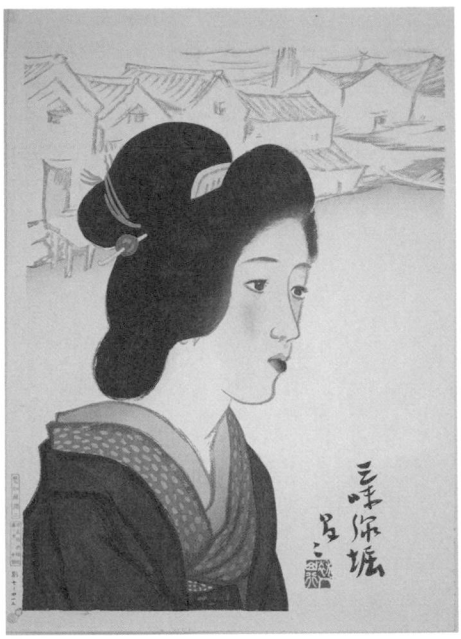

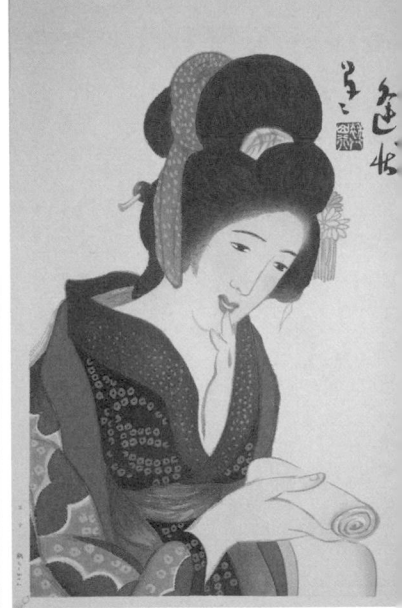

上排右 〈來客函〉，1921 年
上排左 〈三味線堀〉，1921 年
下排右 〈木場千金〉，1921 年
下排左 〈新生兒服〉，1921 年

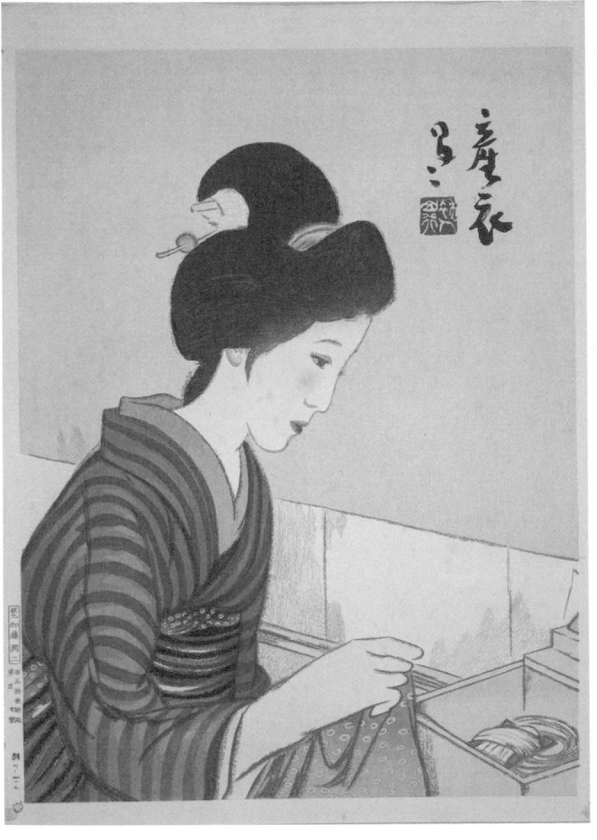

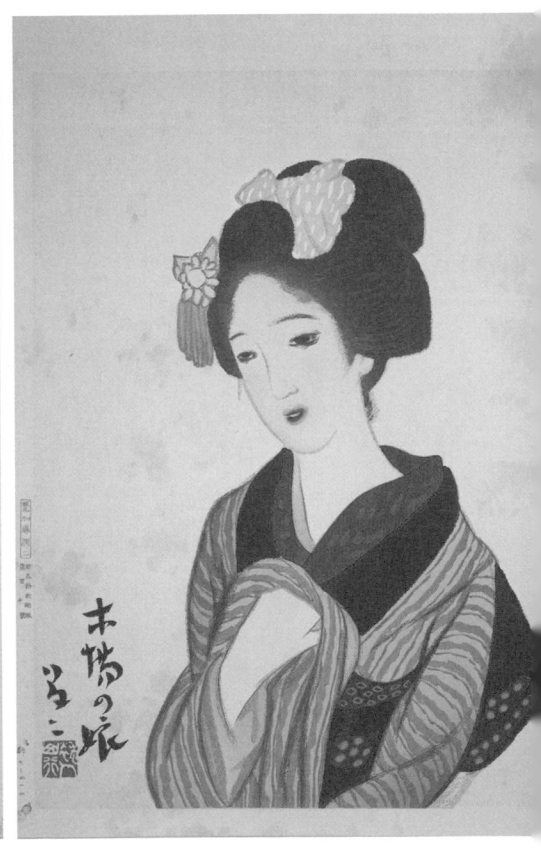

〈舞姬〉，出自《女十題》，1921 年
（加藤復刻版，1941 年）

〈北方之冬〉，出自《女十題》，1921 年
（加藤復刻版，1941 年）

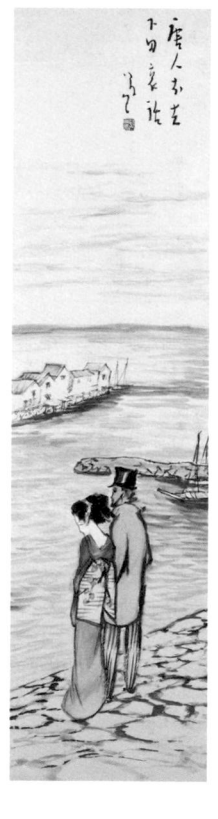

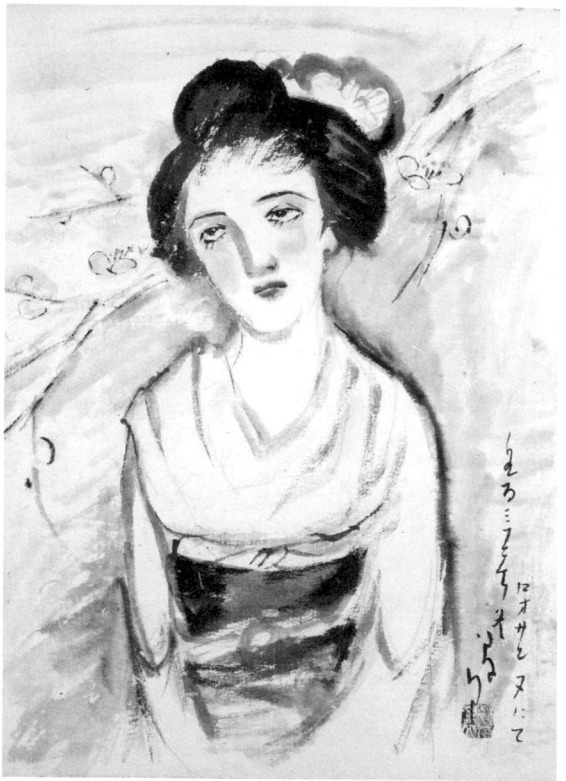

〈藍髮簪〉，大正中期

上排右　〈紅梅美人圖〉，1932 年。繪於瑞士洛桑
上排左　〈唐人阿吉〉，昭和初期

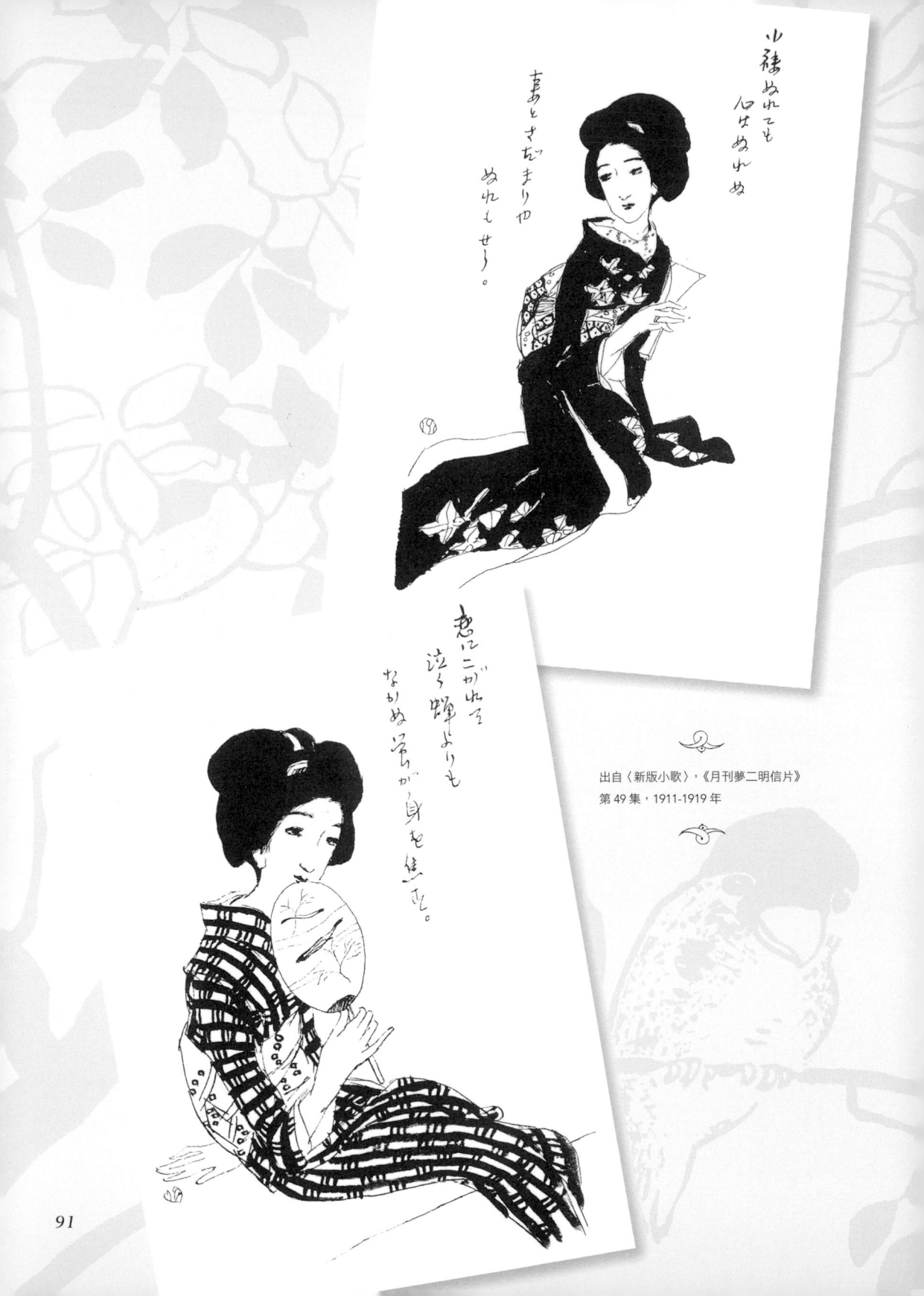

小袖ぬれても
心せぬれぬ

妻とさむまりや
ぬれもせ〜。

恋にこがれて
泣く蝉よりも
なかぬ蛍が身を焦す。

出自〈新版小歌〉,《月刊夢二明信片》
第 49 集,1911-1919 年

91

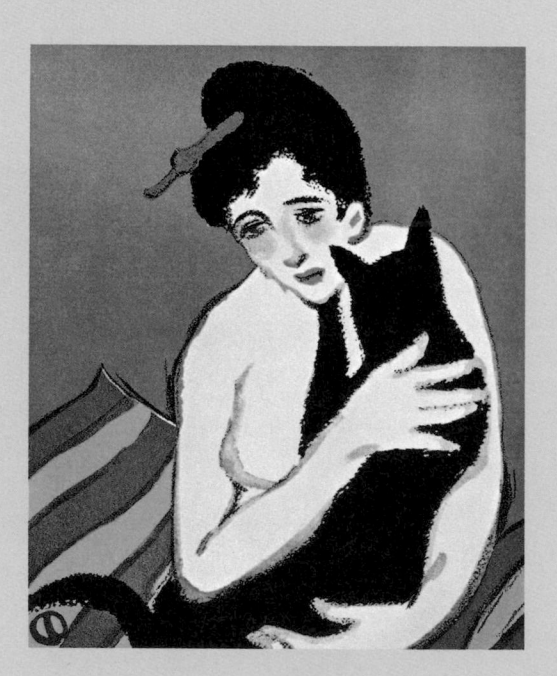

〈黑船屋〉是夢二最著名的美人畫作品之一，該幅作品推測可能完成於一九一八（大正七）年十二月。在這之前，夢二受彥乃父親阻撓，無法與病重的彥乃見面，因此在十一月時從京都回到東京，隨後便完成了紀念他與彥乃戀情的歌集《寄託與山》。據說此時正好裱框店「彩文堂」的主人來訪與夢二訂購作品，想在隔年六月的裱裝展上展示，而夢二只花了兩個星期就回應彩文堂的要求，完成這幅〈黑船屋〉。

關於〈黑船屋〉的模特兒眾説紛紜，有人認為這是一九一九（大正八）年完成的作品，並且主張模特兒是夢二在這年才結識的阿葉。但彩文堂初代主人飯島勝次郎的確將作品完成的來龍去脈流傳了下來，表示夢二是在年末送來作品的。以時間來推算，〈黑船屋〉的模特兒可能為彥乃，且畫中女性的面容，與彥乃在京都東山病院所拍攝的照片（詳見 63 頁上圖），十分神似。

本頁右　《小説倶樂部》三月號封面，民眾文藝社，1921 年
左頁　〈黑船屋〉，1918 -19 年（竹久夢二伊香保記念館藏）

此外，夢二曾多次描繪過女性抱著黑貓的主題。例如一九二〇年出版的夢二歌集《三味線草》封面、一九二一年《小説倶樂部》的雜誌封面插畫，或是一九二一年出版的《女十題》當中也有名為〈黑貓〉（詳見 86 頁）的畫作。這個主題與荷蘭裔法籍畫家凡東榮（Kees Van Dongen）的作品〈女人與貓〉（Woman with Cat，1908）十分類似，夢二也曾將這幅畫收集在剪貼簿當中，因此不排除是參考了凡東榮的作品所繪。

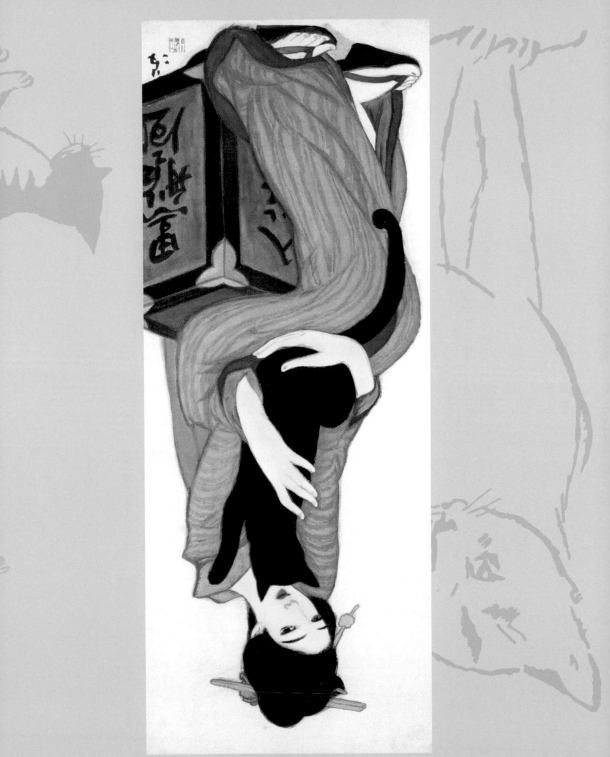

兒童作品

夢二生涯中不斷創作了許多以兒童為取向的作品，其中有文字也有繪畫。這些作品除了刊登在當時的兒童雜誌之外，他也設計了許多適合兒童的專書，例如圖文集、童詩、童話、習畫本等等，甚至還曾經編寫過童話劇。

這類作品無論文字或繪畫，大多是從兒童的角度出發，並非以大人口吻與孩童對話，因此總是洋溢著純真童心。夢二之所以

在這方面投注心力，其中一項原因不外乎是因為他自己就是三個兒子的父親。尤其次子不二彥在夢二身邊生活了很長一段日子，因此有些作品可說是為了不二彥創作的。這些兒童作品當中有許多情景都出自夢二的童年記憶，從中不難窺見他幼時的鄉村景致、與姊姊松香的回憶，以及他對母親的愛慕之情。

《歌時計》，春陽堂，1919 年（圖為 1985
年ほるぷ復刻版）。夢二在序言當中表示
這本童謠集是為了次子不二彥所編著的，
用來當成他的八歲禮物。當中也收錄了竹
久不二彥的照片及繪畫作品（右圖）

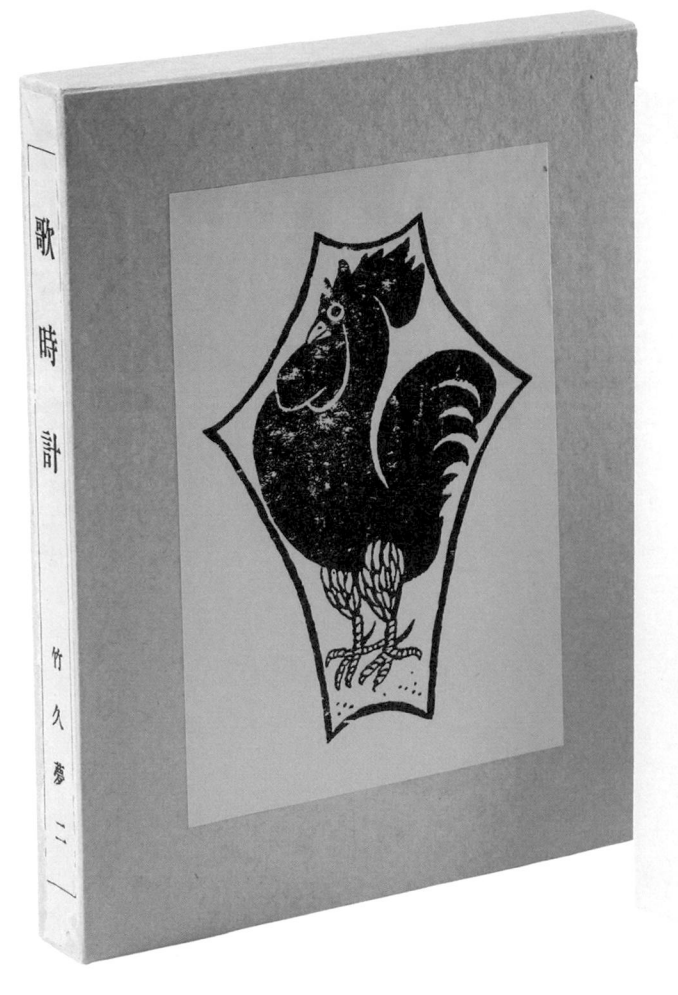

《夢二畫範本》1-4冊，岡村書店，1923年（圖為1985年ほるぶ復刻版）。從封面寫有「蠟筆練習帳」可知是以蠟筆為主的習畫範本，書中示範如何以簡單的線條描繪生活周遭的人事物，兼具實用與觀賞性。該系列的扉頁設計也相當講究（見98-99頁）

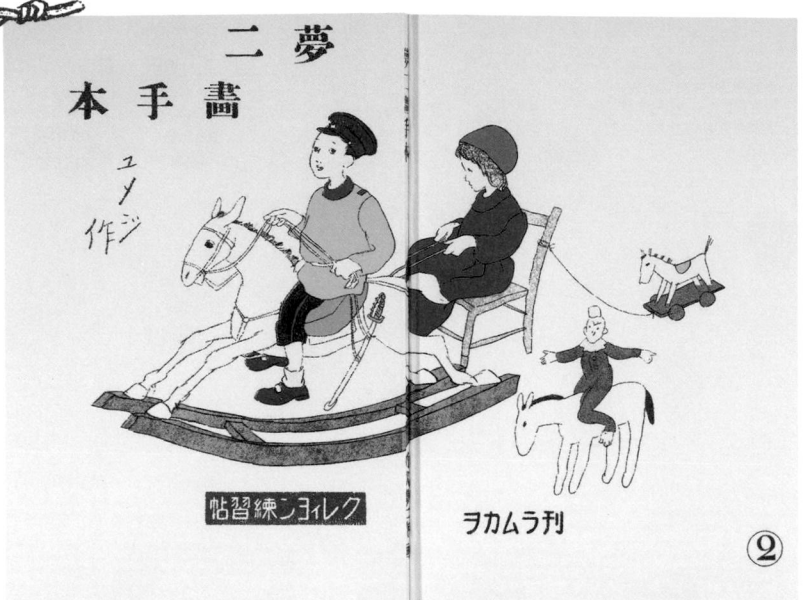

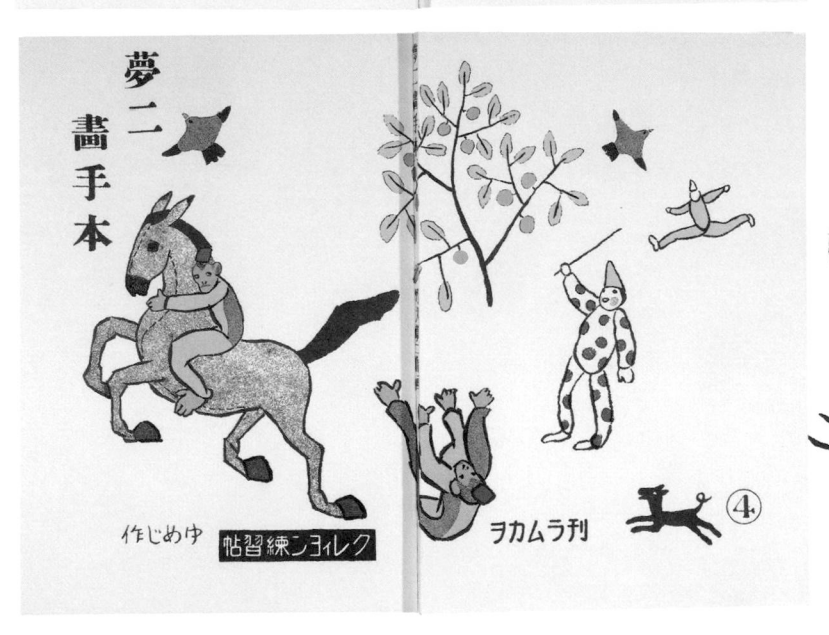

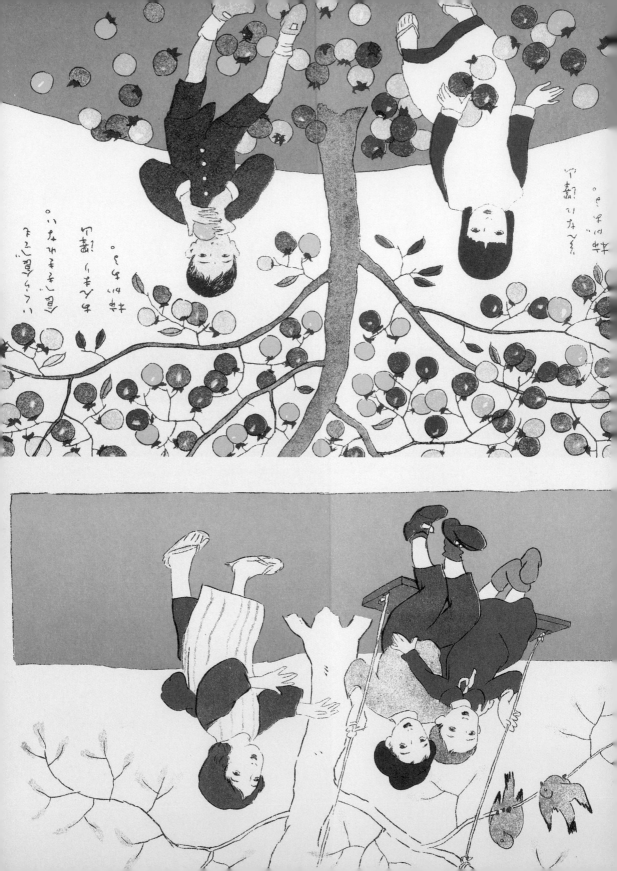

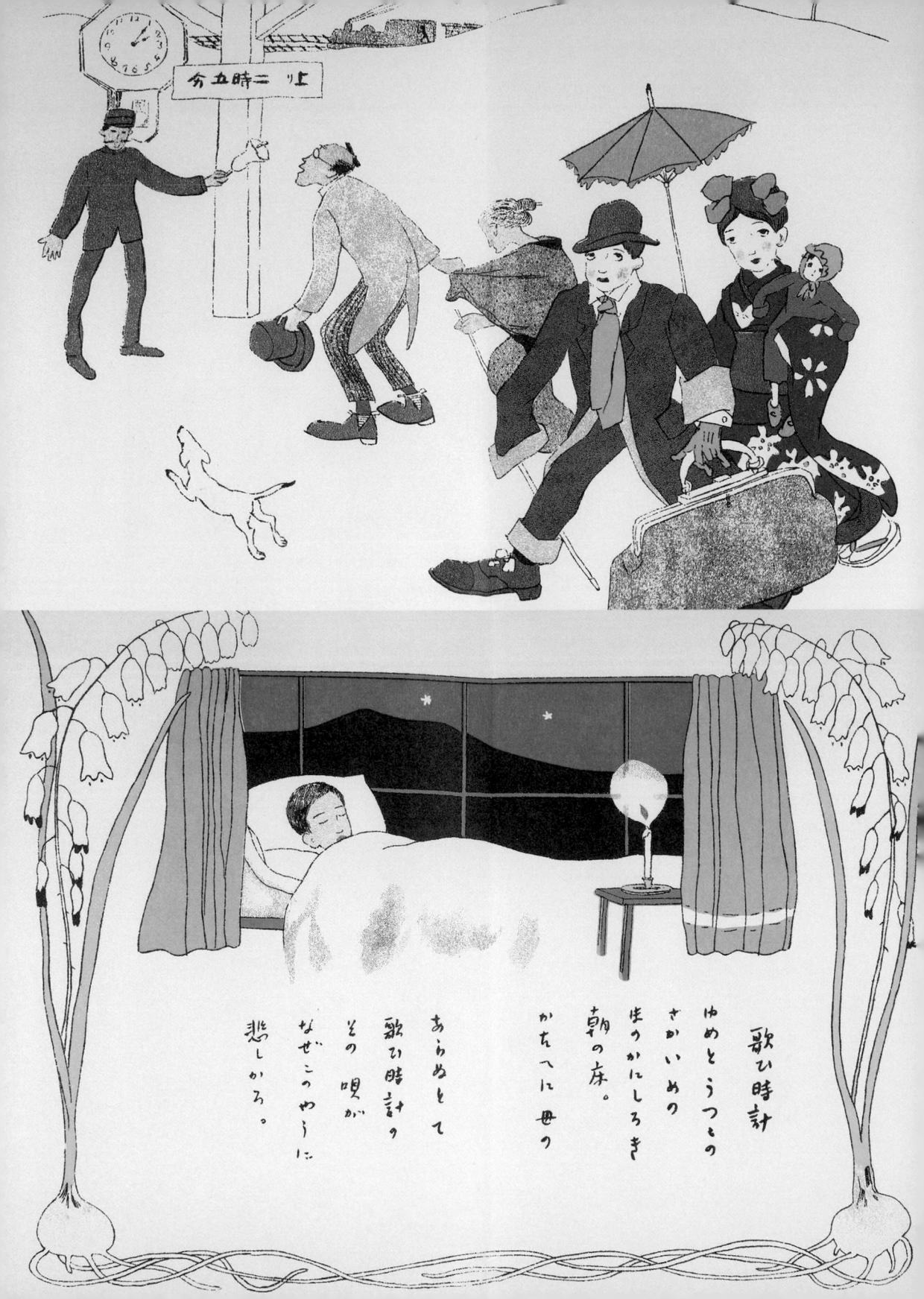

今五時二上分

歌ひ時計

ゆめとうつつの
さかいめの
生うかにしろき
朝の床。
かすへに世の

あらぬとて
歌ひ時計の
その唄が
なぜこのやうに
悲しかろ。

《稱頌兒童的文學》封面及書名頁，
高島平三郎編，洛陽堂，1910 年

《DONTAKU 織本》

DONTAKU 一詞源自由荷蘭文、有著節日、假日之意。書中以繽紛的色彩描繪孩子們嬉戲的情景及各種動物，專題十片。

在頁上 《DONTAKU 織本 1》封面，芹子暢夫，1923 年
在頁中 《DONTAKU 織本 2》內頁插圖，芹子暢夫，1923 年
在頁下 《DONTAKU 織本 3》原畫，文雞坊原，1923 年
※圖為 1985 年行日公司複刻版

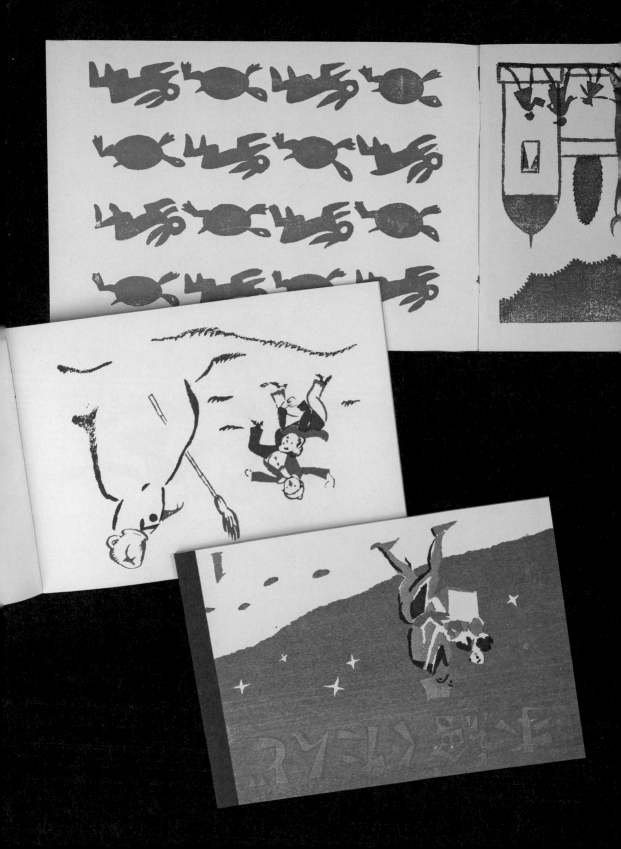

眠るくだらん

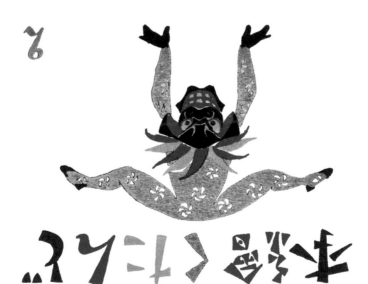

踊るくだらん

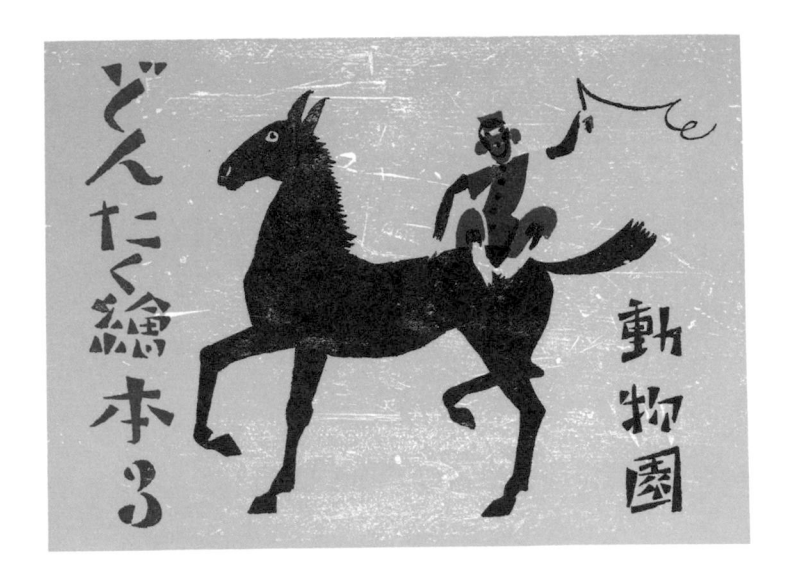

擬人化的老鼠紳士與淑女令人
會心一笑。出自《DONTAKU
繪本 2》，金子書店，1923 年

男孩與女孩的服裝呈現西式與
日式的對比。出自《DONTAKU
繪本 2》，金子書店，1923 年

少年少女畫

與書名呼應，以手持聖經的少女搭配盛開的梅花。
出自《春之禮物》封底插圖，春陽堂，1928 年

日本自明治時代就有以「少年」為對象的專門雜誌，而第一本以「少年」為名的，便是一八八八（明治二十一）年創刊的《少年園》。其後，「少女」的熱烈歡迎，夢二筆下的少女穿著更成為她們爭相模仿的對象。

夢二亦曾擔任雜誌《新少女》（婦人之友社，一九一五—

勃發展。夢二以少女為主題經手一九一九年）的「編輯局繪畫主任」，除了負責封面及插畫、擔任投稿專欄的評審以外，他更在文章中指導少女們製作手工藝品，提供各種美化生活的方法。以夢二的美感來妝點生活，成了當時年輕女孩課餘時的娛樂。

許多雜誌封面及插畫，成為少女雜誌的寵兒，不僅受到妙齡少女族群被從少年雜誌當中獨立出來，少女雜誌在大正時代迎來蓬

111

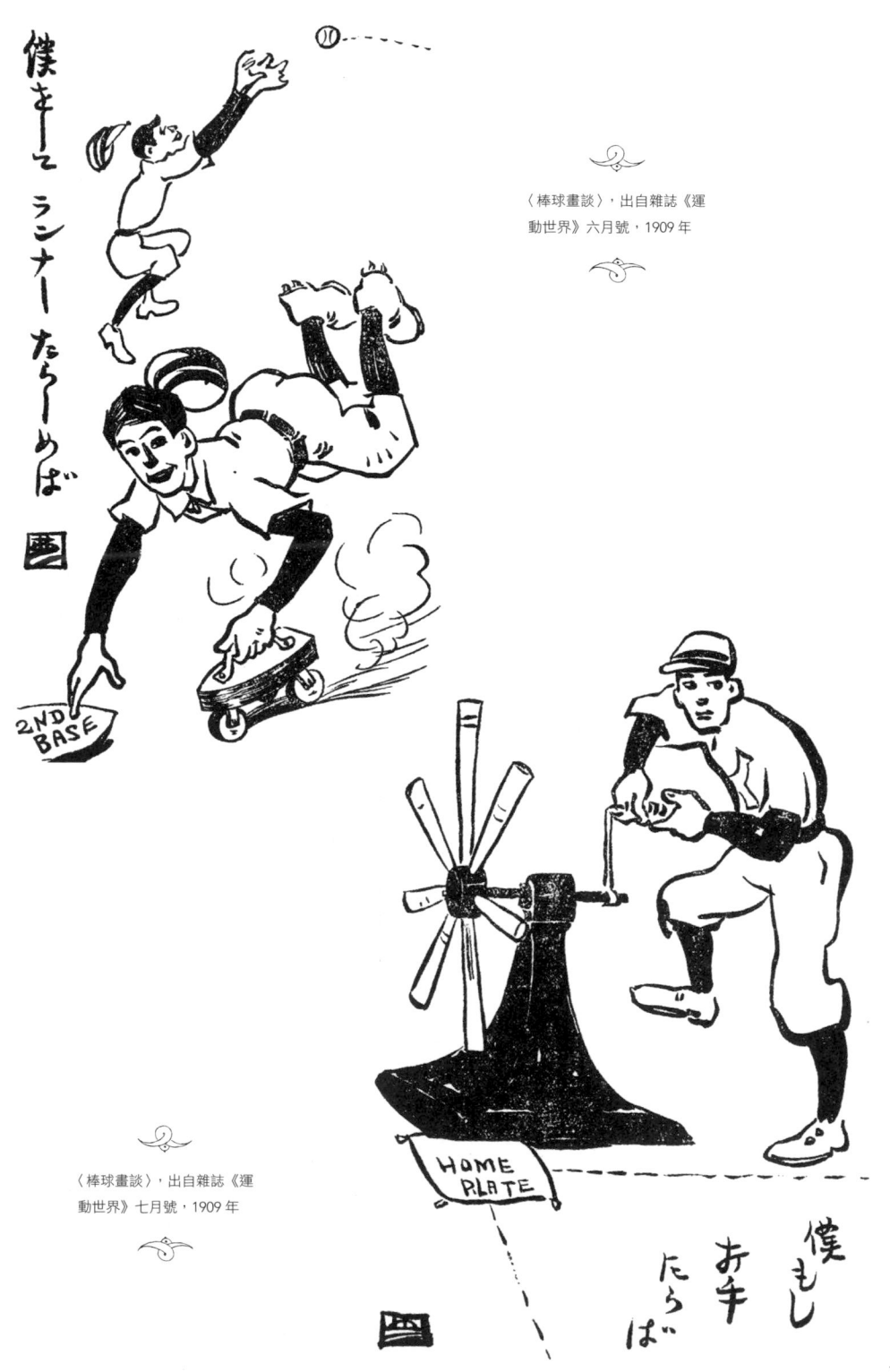

〈棒球畫談〉，出自雜誌《運動世界》六月號，1909 年

〈棒球畫談〉，出自雜誌《運動世界》七月號，1909 年

夢 二 の
デ ザ イ ン

Column
大正時代的少女雜誌

YUMEJI'S
DESIGN

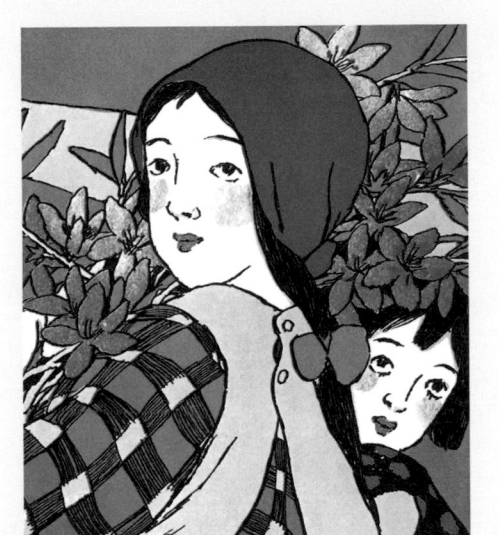

〈盛開的杜鵑〉，出自
《新少女》三月號封面，
婦人之友社，1916 年

　　一八九九（明治三十二）年，日本
政府頒發「高等女學校令」，以往小學
畢業便等著當賢妻良母的女孩們，總算
有機會能夠進入學校接受四、五年的學
校教育。然而「女學校」並不偏重知識
教育，只學習簡單的英語、數學，其他
課程多是家事、裁縫、技藝等等。由
於女學生成為社會中的新興階層，「少

女」這個概念便從原本男女統稱的「少
年」當中獨立出來。一九〇二（明治
三十五）年，日本誕生了第一本專門給
少女們閱讀的雜誌《少女界》，之後直
至昭和初期，前後共有十三本少女雜誌
陸續發刊出版。許多當紅畫家紛紛受少
女雜誌邀稿創作，因此成為少女們憧憬
的對象。

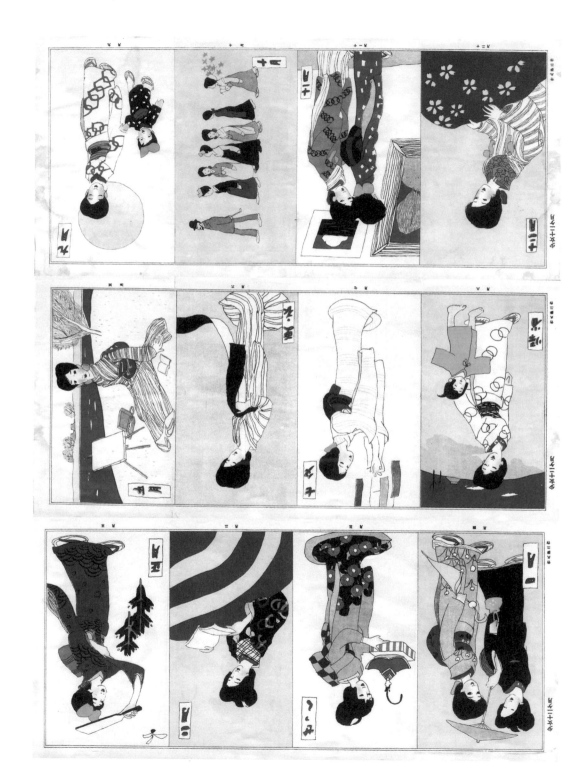

〈家族双六〉，出自《新少女》一月號，婦人之友
社，1926 年。「双六」指的是類似升官圖的桌遊

右頁　新年大附錄〈少女十二個月〉，出自《少女
畫報》一月號，東京社，1913 年

木版千代紙〈銀杏〉，港屋版，1914-16 年
木版千代紙〈山茶花〉，港屋版，1914-16 年

圖案・商業設計

夢二於一九一二年開設的「港屋繪草紙店」，可感受到他曾推動專營設計的「DONTAKU 圖案社」，以及雜誌《圖案與印刷》，只可惜由於關東大地震使得計畫受挫。不過一九三〇（昭和五）年由寶文館出版的《抒情剪貼圖案集》（詳見 80 頁）收錄了以夢二為主的畫家們所設計的各種圖案，可見夢二在設計方面確實投注了不少心力。

正時代，夢二與恩地孝四郎等人將藝術及生活結合，並透過商業活動推廣給大眾的意欲。他為港屋設計了許多裝飾性的圖案，做成「千代紙」（有圖案的方形和紙）、或是「半襟」（和服內襯領口上防污用的長條布）等商品，而這些圖案如今也時常被重新用來設計成各種生活用品。大

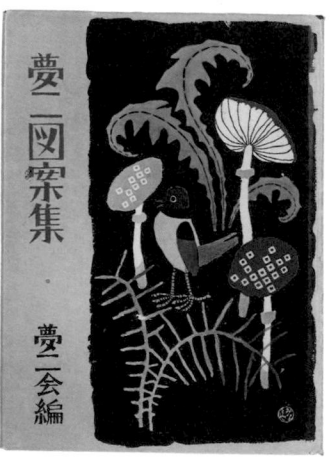

《夢二圖案集》，夢二會編，野薔薇社，1958 年。收錄了夢二以草花、動物、風景及文字為意象設計的各種圖案

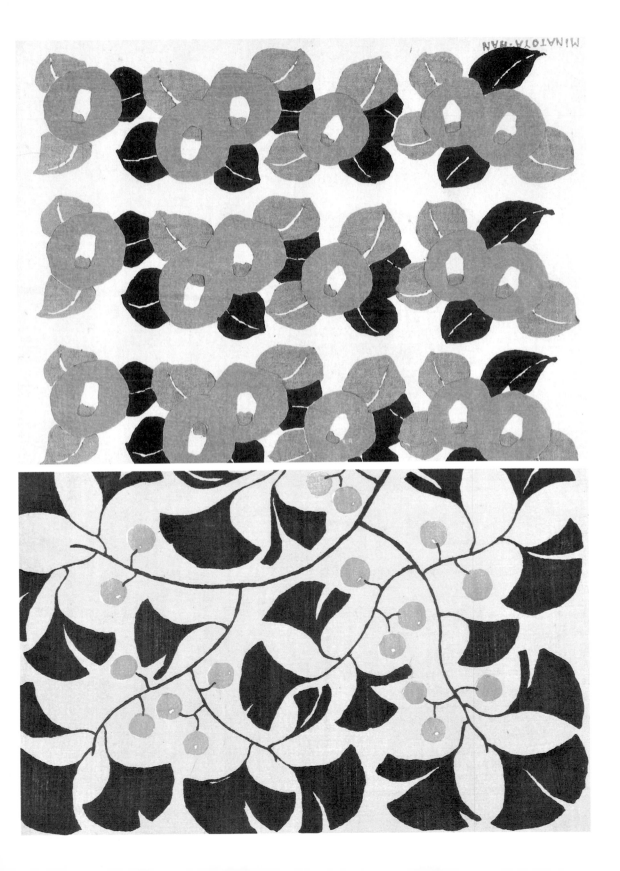

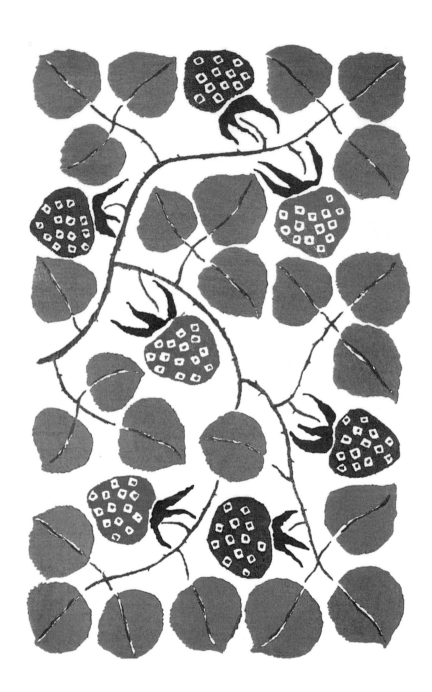

朱塔于代織《草莓》，1914-16年

木椒千代繪〈大山茶花〉・1914-16年

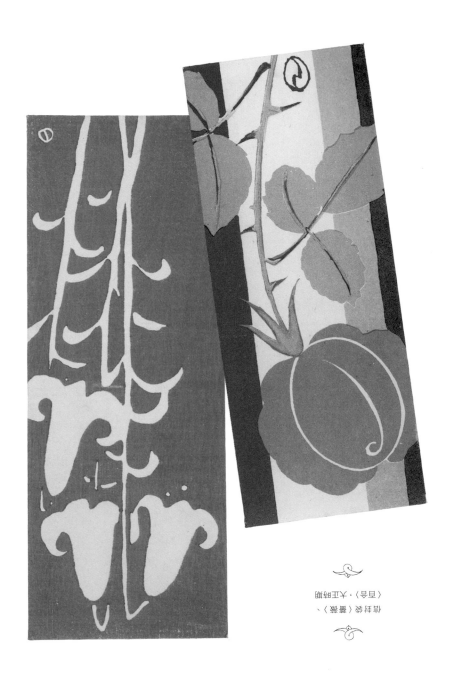

傳科等《墨戲》、
《百合》‧天工時晴

第二段所附的各種裝飾圖
案，選自《弗伊版畫圖案
彙》，巴黎文殊，1930 年

1913 年，第一次世界大戰前夕，一艘斐濟雙體船，不懷好意地升起英國國旗，盜船長哈斯普汀的船，船上還有幾名不速之客：遇上船難的英國權貴後代潘朵拉和該隱，以及被船員背叛、五花大綁扔進海裡的科多·馬提斯。一場行遍南太平洋、爾虞我詐的海上冒險，即將展開……

在西伯利亞

預計上市：2022 年 7 月

1918 年，第一次世界大戰尾聲，戰火從歐洲延燒進入亞洲。地方勢力重新洗牌之際，在人稱「陸地上的公海」的廣袤西伯利亞，一輛載滿沙皇黃金的列車，即將駛過西伯利亞大鐵路。科多·馬提斯在香港迎來了老友哈斯普汀，以及全由女性組成的祕密組織「紅燈照」，邀他加入這場追逐「黃金列車」大冒險！

威尼斯傳說

預計上市：2022 年 8 月

威尼斯，1921 年的 4 月天，大家正在共濟會集會所裡開會，科多瘋瘋癲癲地出現在大師們眼前，就在著名的「馬賽克鋪石路面」正中央——那是黑白交錯的長方形棋盤紋磚，在共濟會的會所中，它同時象徵著「道路、旅途、世界的崇高多元性，以及差異或對立的互補性」。總之，就像所有科多經歷的故事！

暗影之海

預計上市：2022 年 12 月
漫畫：巴斯提昂·維衛斯
（Bastien Vivès）

科多·馬提斯回來了！漫畫鬼才巴斯提昂·維衛斯讓傳奇英雄穿越時空，來到我們的時代，從東京擁擠的街道到安第斯山脈的山峰，追尋神話般的寶藏。地下組織和大毒梟都不擇手段要爭奪這個寶藏，這位幸運的紳士是否能夠再次化險為夷，成就另一段華麗冒險呢？

是文青，也是戲精——科多·馬提斯，或不曾消失的雨果·帕特

文／陳文瑤

「人們常問道，科多·馬提斯是否就是您本人？」

「應該說，我們都喜歡冒險，也有些類似的文化背景，這個人物的創造是種直覺。」

1967 年，帕特在阿根廷結識了佛羅倫佐·伊瓦地（Florenzo Ivaldi），這個對漫畫情有獨鍾的熱拿亞人，打算創辦一本月刊讓阿根廷人認識義大利的漫畫。同年 7 月，《鹹海敘事曲》登上《Sgt. Kirk》創刊號，科多·馬提斯第一次與讀者見面。

你一定沒想到，他原本只是配角（我⋯⋯！）從第一頁看來，主角無疑是潘朵⋯⋯這對堂姊弟因船上的火⋯⋯又碰⋯⋯在太平洋上，呼⋯⋯了史塔克⋯⋯珊瑚礁⋯⋯的設定，就連⋯⋯睡著了！」

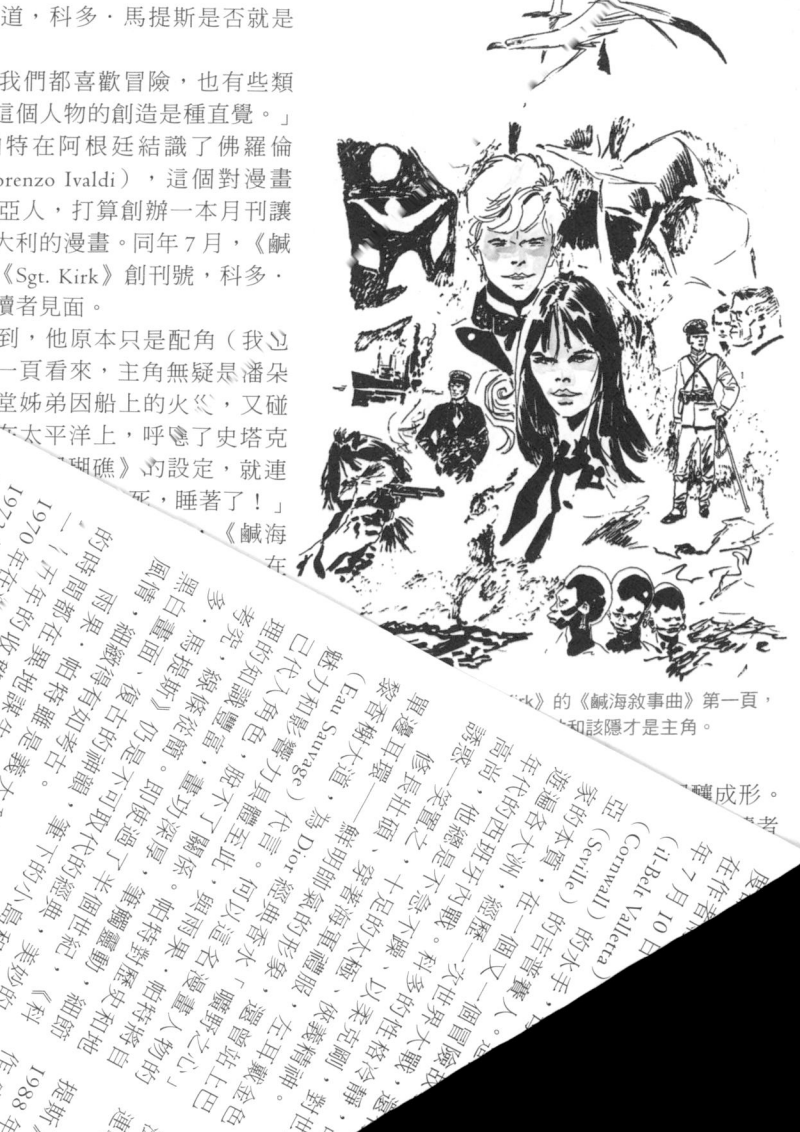

⋯⋯k》的《鹹海敘事曲》第一頁，⋯⋯和該隱才是主角。

積木文化×漫繪系三獻給所有人的圖畫饗宴

「漫繪系」想要召喚大家一起看看繪本漫畫，幫助每個人都找到屬於自己的漫繪天地。出版至今的每一本書都像是一個專題，分別呼應著積木文化長期耕耘的主要路線——生活品味、藝術時尚、人文關懷，貼近生活的、動人的故事與精緻成熟的圖畫風格，是「漫繪系」主要選書標準，期待更多喜愛圖像的讀者，藉由這些作品走入繪本漫畫的美妙世界。

科多與帕特．在每個風吹浪打的島嶼

文／麥小燕（Sally MAK，外文圖書版權代理）

PRATT Hugo © 1992 Cong S.A., Suisse Tous droits réservés

科多．馬提斯，過著他有的漂浪人生。他風流、重義氣、不記仇，自由自在，遨遊四海；讓女人愛侶交織，男人自傲弗如，這位於1970年代現身的漫畫英雄，與海洋為伴，歷經無數次高潮迭起的冒險，故事明快有力，深初錯綜複雜，讓讀者深陷其中，難以自拔。

帕特的設定中——科多生於1887年當都瓦爾塔，父親是來自英國康沃爾郡，母親是來自西班牙賽維爾...

話少醒朋友，只因為需要找人閒聊。帕特義大利里米尼（Rimini），童年在威尼斯度過，十歲時，隨父母搬到伊索比亞，過了一段殖民日子音子女的優越生活。當時帕特的父親隸屬墨索里尼指揮的部隊，二次世界大戰爆發後，父親遭到囚禁，母親帶他返回義大利，在這期間十六歲的帕特曾落入德軍手裡，後來逃到美國海軍中尋得短暫工作如翻譯，分配物資等。這些戰爭經歷，以及對非洲部族文化的情感與無限興趣，日後都投射在他的作品之中。

1945年，帕特開始為義大利漫畫出版社 Editions Albo Urogano 擔任繪師，與馬得奧．法斯蒂內利（Mario Faustinelli）及阿爾貝托．烏拉加羅（Alberto Ongaro）合作的首部漫畫受邀到阿根廷到布宜諾斯艾利斯出版社 Editorial Abril 看中，隨後三人到阿根廷當代漫畫的重要發展基地，帕特在這段日子裡打下堅實基礎，並同時在南美、太平洋島嶼和歐洲各地進行無數次旅行和探險。

正當帕特的事業蒸蒸日上，阿根廷陷入經濟危機，紙張供應短缺，他只得回到威尼斯尋求生計，於1962開始四處奔波，下糊口工作，為兒童漫畫雜誌直到1967年他遇到義大利漫畫《Sgt. Kirk》（科克中士）的負責人佛羅倫佐．伊瓦地（Florenzo Ivaldi），邀請他創作《鹹海敘事曲》。當時遊請他創作的第三男主角科多...《鹹海敘事曲》邀《鹹海敘事曲》揚帆起程。1960年代末，馬...

春と浪漫

123

夢二也利用他設計圖案的長

才，經手了許多商業設計作品。

除了常見的各類雜誌封面、書籍

裝幀以外，他總是親自設計自身

展覽會的文宣，也曾為銀座的高

級水果店「銀座千疋屋」設計月

刊封面及海報。相較於明治時代

的海報大多以傳統美人畫為主，

到了大正末期至昭和初期，許多

海報廣告改用照片呈現，但當時

的圖案設計家們卻特意用手繪的

方式，做出照片無法展現的特殊

構圖或趣味。日本的平面設計

（graphic design）領域可說是到

了二戰之後才開花綻放，而大

正、昭和初期的竹久夢二與當時

的圖案設計家，例如杉浦非水

（一八七六—一九六五）、片岡

敏郎（一八八二—一九四五）等

人，則稱得上是日本平面設計領

域的先驅者。

《fruits》五月號（右）及六月號（左
上）封面，1929年（銀座千疋屋提供）

MAY
SEMBIKIYA
GINZA

五月

fruit

GINZA SEMBIKIYA

銀座千疋屋宣傳雜誌《fruits》

《fruits》是創業於 1894 年的高級水果店「銀座千疋屋」所發行的迷你月刊，除了刊登以水果為題材的詩文，也會介紹水果的食用方法等等。夢二以色彩鮮明的幾何圖案搭配獨特的字體設計，成功營造出都會時髦的印象。

《fruits》七月號封面，1929 年
（藍色十花圖襯底）

《fruits》十月號封面，1929 年
（銀座千定屋提供）

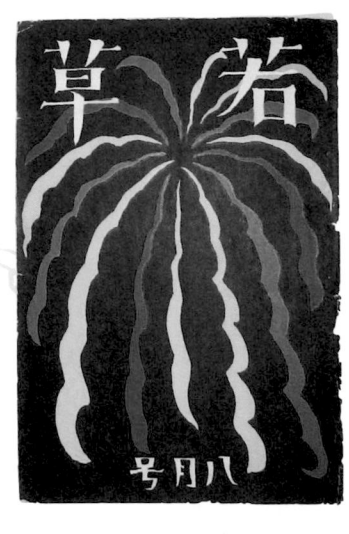

雜誌封面及插畫

雜誌作為大眾媒體在明治末期至大正時期發展迅速，並且依照讀者對象及需求逐漸細分。

特別是大正時代由於中產階級崛起，直接影響了女性雜誌、少女雜誌的快速成長。當時雜誌的封面設計甚至足以影響銷售量，因此出版社皆爭相邀請受歡迎的畫家來作畫。以投稿雜誌而出道的

夢二搭上了這波雜誌出版風潮，他特殊的畫風及藝術觀透過雜誌封面、插畫、文章、詩歌、散文等，深入到大眾的生活當中。夢二生涯中總共經手過一百八十四種雜誌，總冊數高達兩千多本，從兒童雜誌、少年少女雜誌、青年雜誌、女性雜誌到文藝雜誌應有盡有，種類十分多元。

《若草》

《若草》是從 1925 年到 50 年由寶文館
發行的藝文雜誌，以年輕女性為目標讀
者。夢二從創刊之初就負責封面及部分內
頁設計，由他所設計的封面高達 75 本，
也是夢二經手的雜誌設計中數量最多的。

右頁上 《若草》八月號，寶文館，1926 年
右頁中 《若草》一月號，寶文館，1931 年
右頁下 《若草》一月號，寶文館，1934 年
左頁下 《若草》一月號，寶文館，1928 年

《若草》十一月號，寶文館，1927 年
《若草》十一月號，寶文館，1928 年
《若草》五月號，寶文館，1926 年

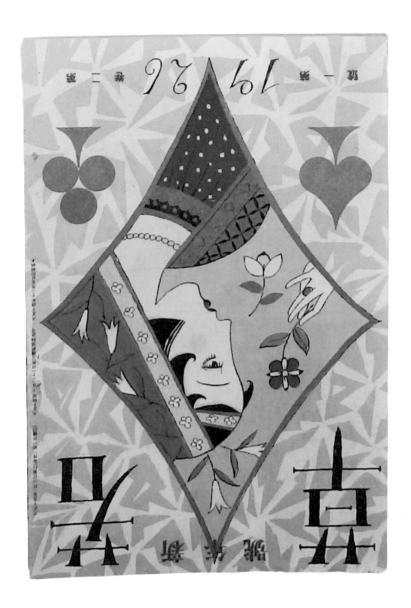

《大大畫報》

《大大畫報》創刊於 1924 年，由大大
圖畫印刷社出版發行，其內容著重刊載
外部族秘聞及川柳作品以及川柳的相關
其副秀考。

《大大畫報》三月號，大大國川畫社，1926 年
《大大畫報》五月號，大大國川畫社，1926 年
《大大畫報》十一月號，大大國川畫社，1926 年
《大大畫報》八月號，大大國川畫社，1926 年

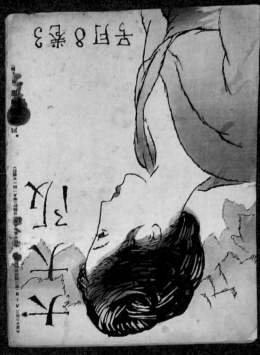

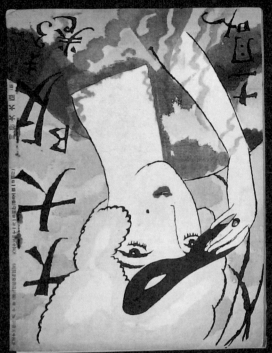

《大大阪》七月號，大大阪川柳社，1926 年

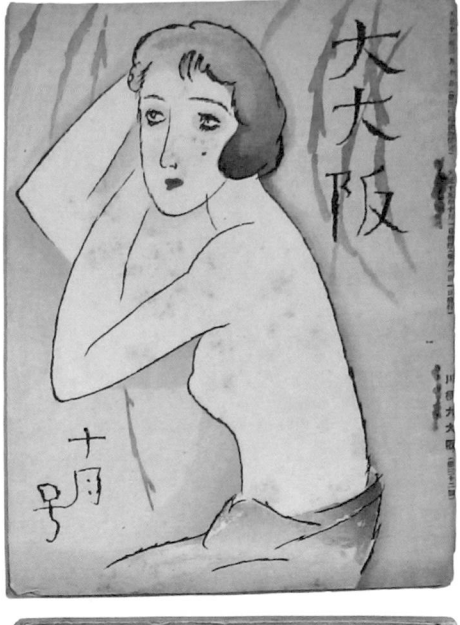
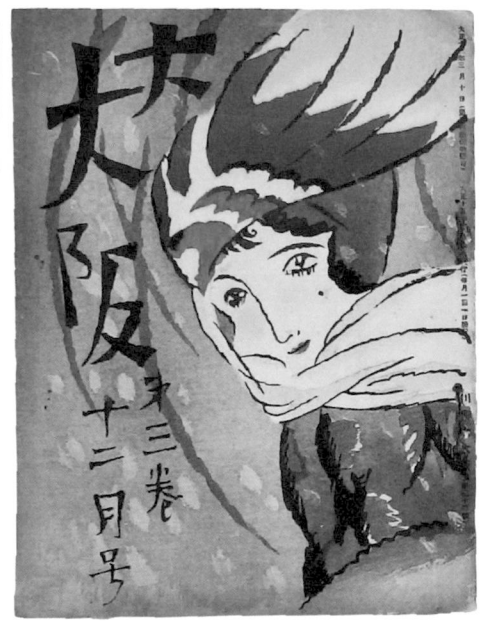
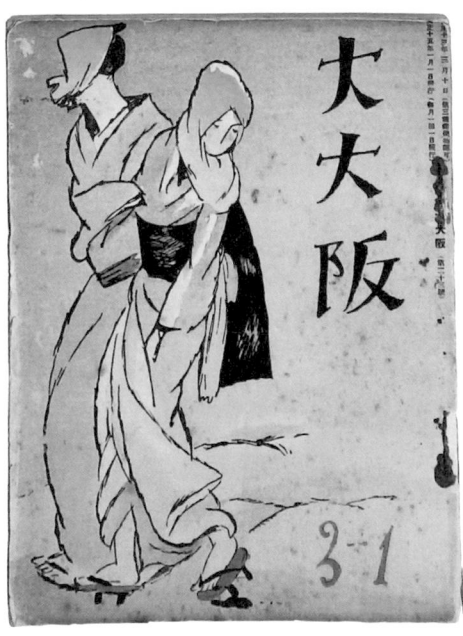
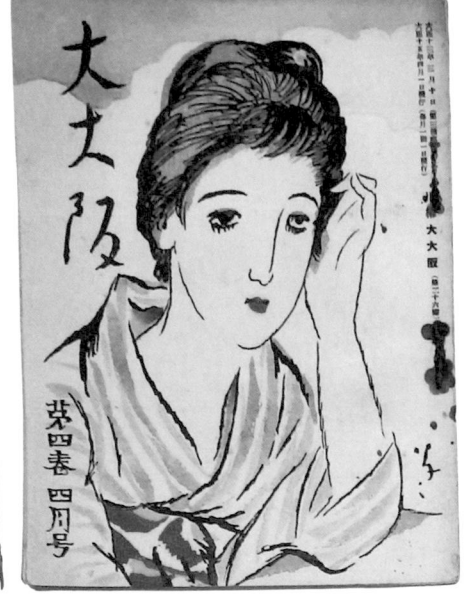

《大大阪》十二月號，大大阪川柳社，1926 年
《大大阪》四月號，大大阪川柳社，1926 年
《大大阪》十月號，大大阪川柳社，1926 年
《大大阪》一月號，大大阪川柳社，1926 年

由兩張明信片組成的〈湖畔鮮綠〉，
出自雜誌《令女界》附錄，1928 年

反面

正面

《婦人畫報》

以上流階層女性為讀者群的高級雜誌《婦人畫報》（婦人グラフ）當時由國際情報社出版，期間從 1924 年至 1928 年，共發行 55 冊。這本雜誌的封面及插畫在初期使用了木版畫，製作上十分費工，內容也包含大量彩頁，使得發行量並不大。特別之處在於封面是將一張張的木版畫貼在書上，因此讀者可另外將這張畫作取下作為收藏。這套雜誌在日本美術史及出版史上評價很高，如今在古書市場也非常搶手。夢二當時為這本雜誌設計了許多封面、插畫，甚至還參與撰寫文章。他參考國外的報章雜誌描繪出許多打扮摩登的女性，為當時的日本女性提供了最新潮的時尚情報。

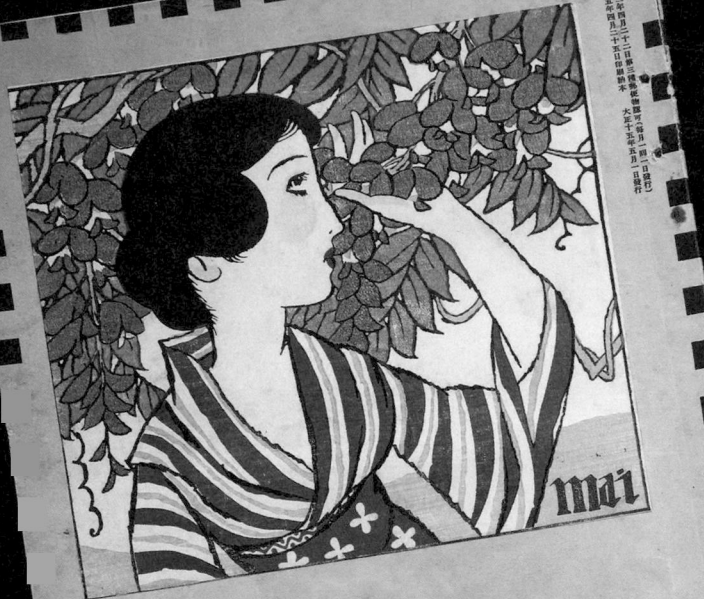

《婦人畫報》五月號，國
際情報社，1926年
《婦人畫報》十月號內頁，
國際情報社，1924年

《詩人舊曆十二個月·春之部》，
出自《詩人舊曆》十月號，國際
情報社，1924年

《壺之內的戀人》，出自《詩人舊曆》，
十二月號尤其美麗，國際情報社，
1926年

《婦人畫報》十月號，
國際情報社，1924年

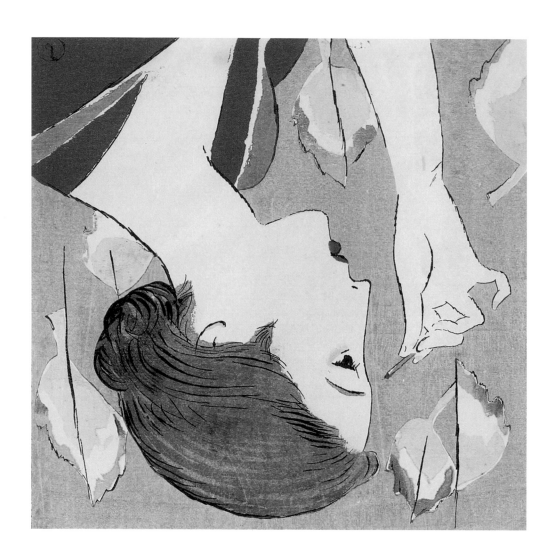

〈清秀佳人〉，出自《婦人畫報》，十月
第12期，製圖部製圖，《圖際情報社印》，1926年

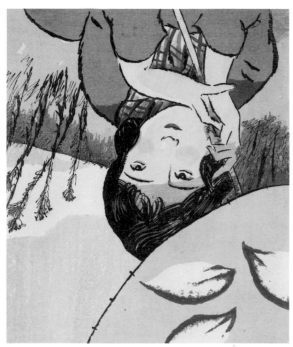

〈化粧〉，出自《婦人畫報》二月號增刊
號，圖際傳播社，1925 年
〈野薔薇時刻〉，出自《婦人畫報》十一
月號打週紀念圖，圖際傳播社，1926 年

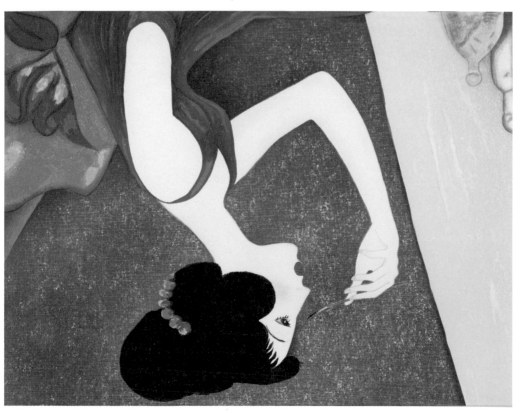

書藝縱橫

《童話·春》，研究社，1926 年（圖為 1985 年ほるぷ復刻版）。夢二在序文中提到他很喜歡「春」這個字的發音及字形，其他作品也時常以春為題名

廣義而言，裝幀指的是包含字，且有時還會依照作品屬性及氛圍，將原本的日文及漢字採用羅馬拼音的方式呈現。此外，當時的書籍多附有書盒，與封面的搭配也十分值得玩味，而夢二的設計總是能讓讀者在將書抽出來的瞬間感到驚艷不已。不僅如此，從封底、書名頁到扉頁等等，隨處都可以看到夢二以他擅長的圖案設計加以裝飾，為讀者增添了閱讀文字以外的樂趣。

書盒、書封、封底、書背等一連串的製程及設計。夢二可說是大正時代書籍裝幀界的第一把交椅，光是他本身的著作就有五十七本是由自己包辦設計，至於為其他作家所設計裝幀的書籍，更高達兩百七十冊之多。

在夢二的裝幀設計之下，書籍整體儼然成了一件藝術品。

除了繪製圖像之外，書封上的字體也多半是出自夢二自創的手寫

145

《童謠‧風箏》，研究社，
1926 年。正封與封底的
設計就好似風箏的正反面

刊頭彩頁

書名頁

《童謠·風車》內頁插圖。
開明社·1926年

《草之葉》，畫業之日本社，1915年
（圖為 1985 年佐佐木承刻復版）

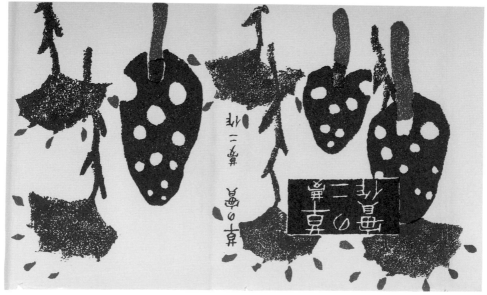

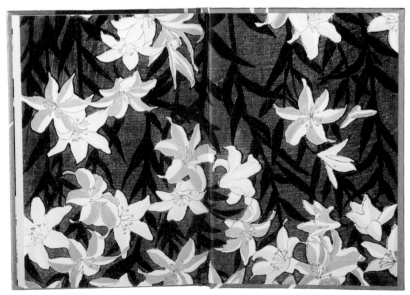

《春之簿》，富山房書店，1917年
（圖為 1985 年仿照之複刻版）

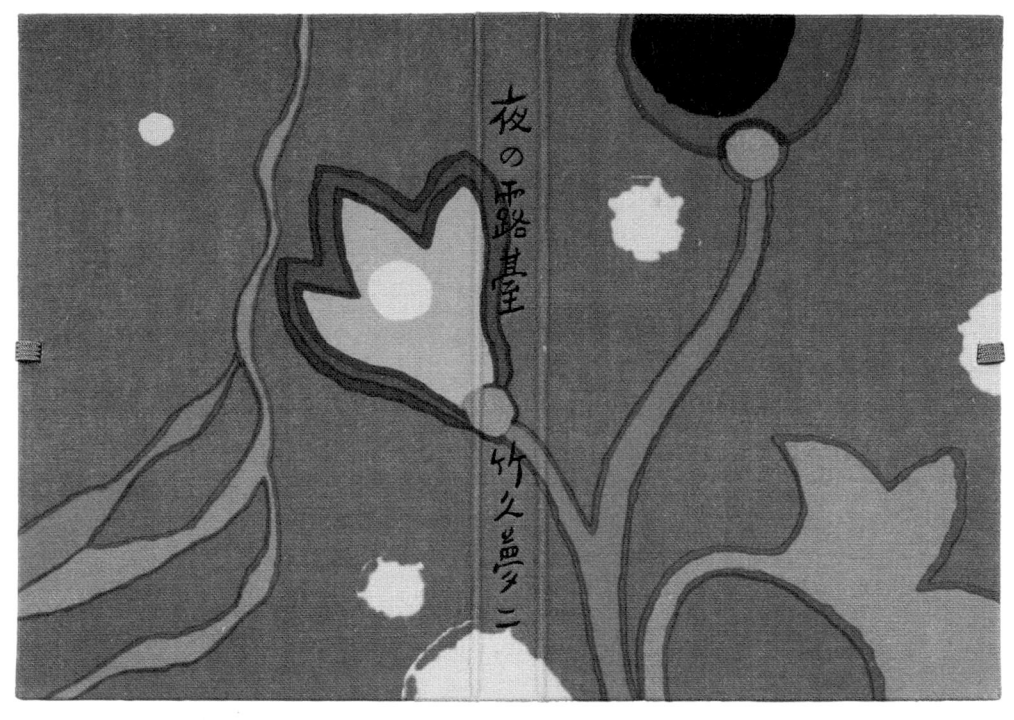

《夜之露臺》，千章館，1916 年
（圖為 1985 年ほるぷ復刻版）

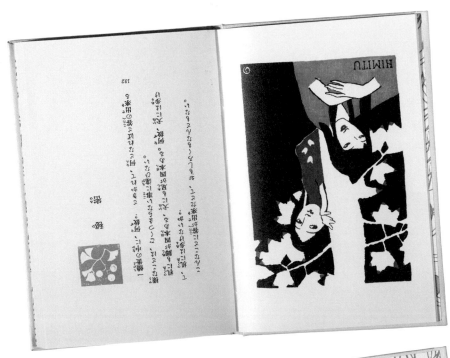

132

《戀愛密語》，文興院，1924 年
（圖為 1985 年ほるぷ復刻版）

《病人散畫》，竹竹畫晝，1915 年
（圖為 1985 年作者之手繪刻版）

《吾國》，田漢花築畫，
南國社，1926 年

上圖　《三味線草》封面，新潮社，1916年
下圖　《唄之本》，實業之日本及，1916年
（圖為 1985 年仿古之復刻版）

《草畫》，岡村書店，1914 年。日文中的
「草畫」原指筆觸簡略的水墨或淡彩畫，
夢二則用來指稱自己描繪的插圖

《春之禮物》（春陽堂，1928年）是夢二生前最後一本著作，內容集結了夢二為多愁善感的少女們所創作的「少女詩」。他在序文裡寫道：「無論好壞，我大概都再也寫不出這樣的東西了。這是我送給各位的最後的禮物。」

《露臺薄暮》，春陽堂，1928年

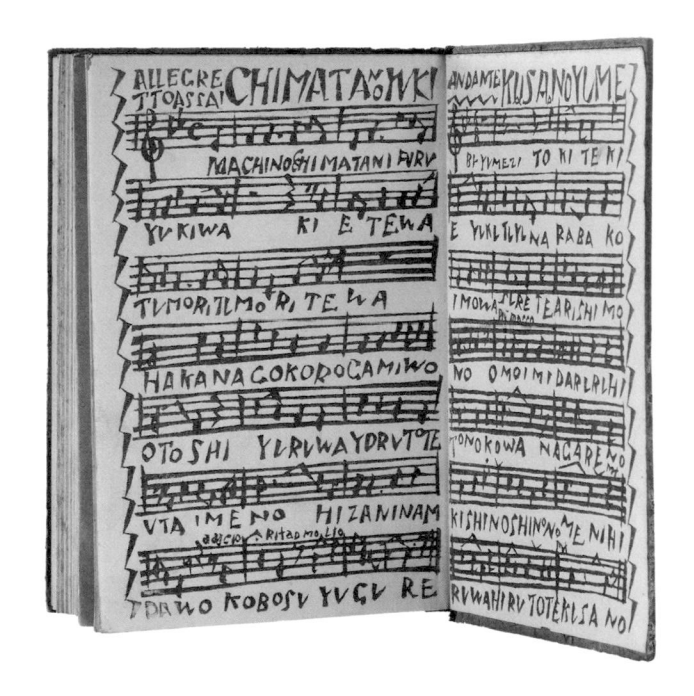

159

正封

封底

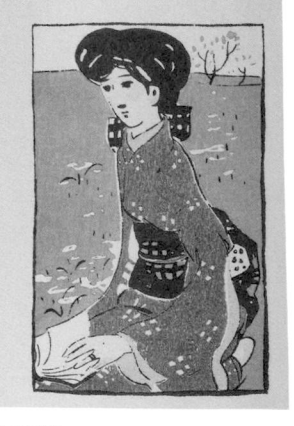

內頁插圖

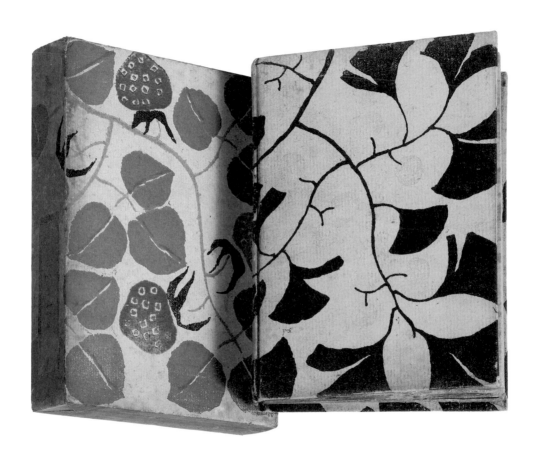

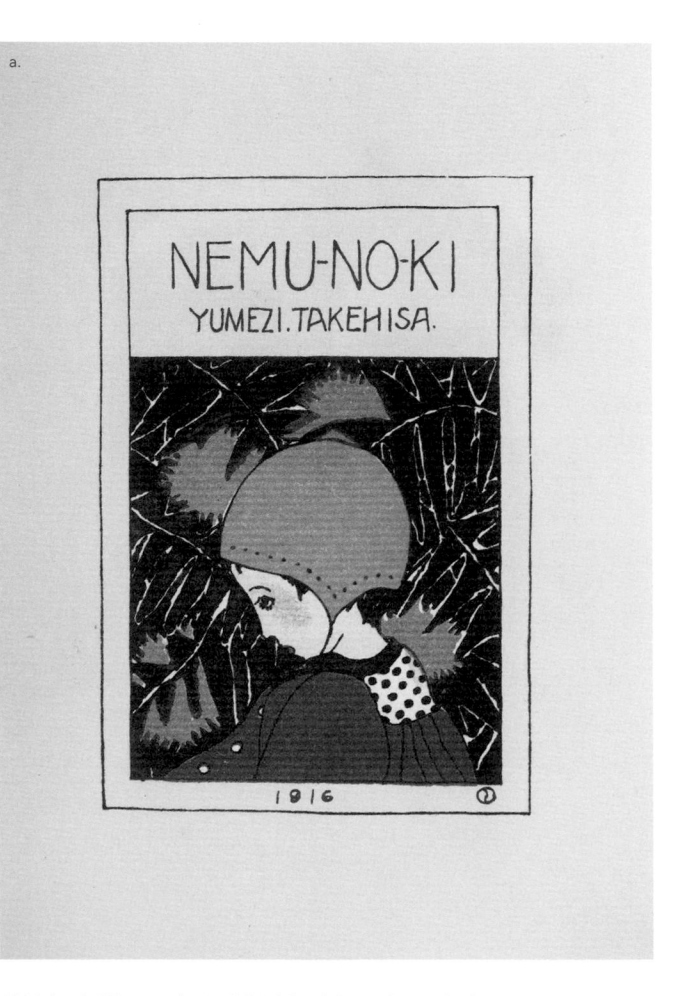

a.《睡之木》，實業之日本社，1916 年／ b-f.《戀愛密語》，文興院，1924 年／ g.《草之實》，實業之日本社，1915 年

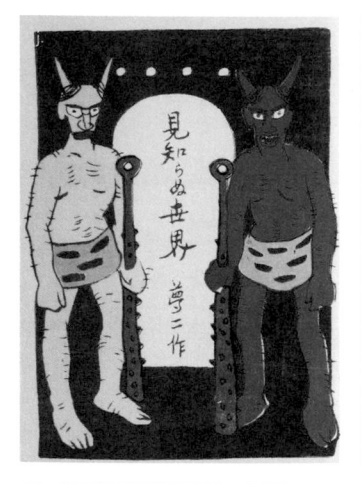

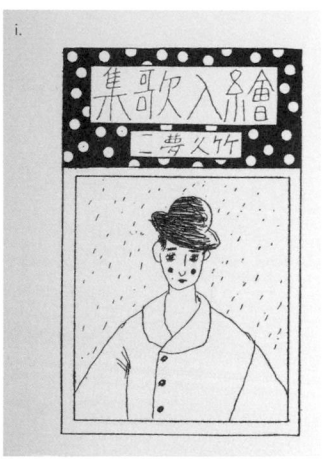

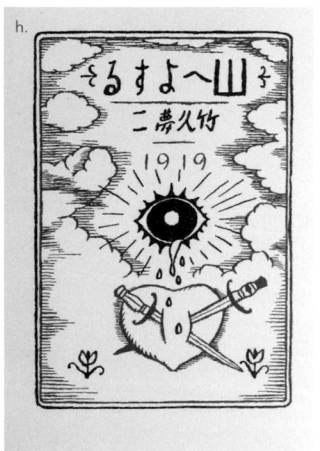

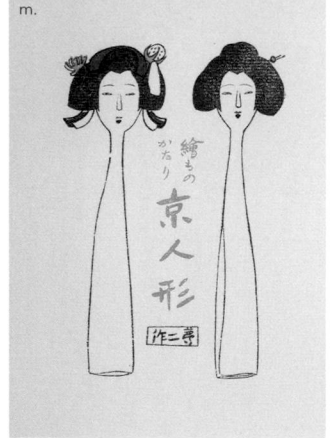

h.《寄託與山》，新潮社，1919 年／i.《繪入歌集》，植竹書院，1915 年／j.《櫻花盛開之島‧未知的世界》，洛陽堂，1912 年／k.《春之禮物》，春陽堂，1928 年／l.《露臺薄暮》，春陽堂，1928 年／m.《繪物語‧京人形》，洛陽堂，1911 年

《睡之木》插圖，實業之日本社，1916 年。以櫻草、風鈴草、枯葉及番紅花象徵四季，羅馬拼音的部分則是日本自古以來傳唱的童謠。

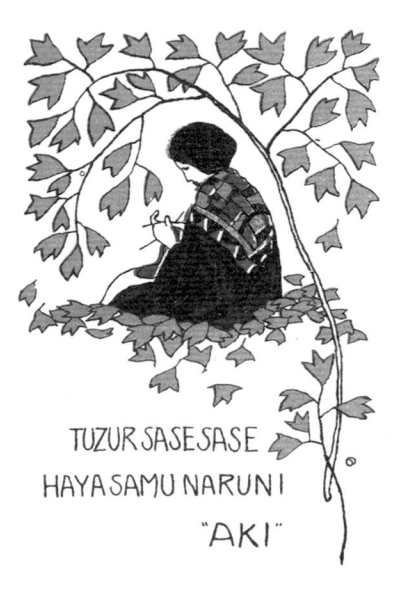

TUZUR SASE SASE
HAYA SAMU NARUN I
"AKI"

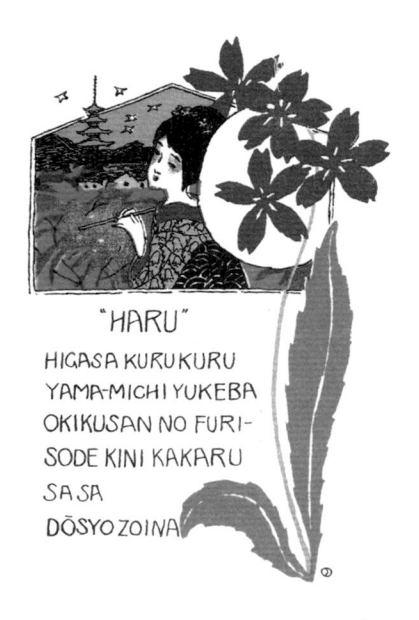

"HARU"
HIGASA KURU KURU
YAMA-MICHI YUKEBA
OKIKUSAN NO FURI-
SODE KINI KAKARU
SA SA
DŌSYO ZOINA

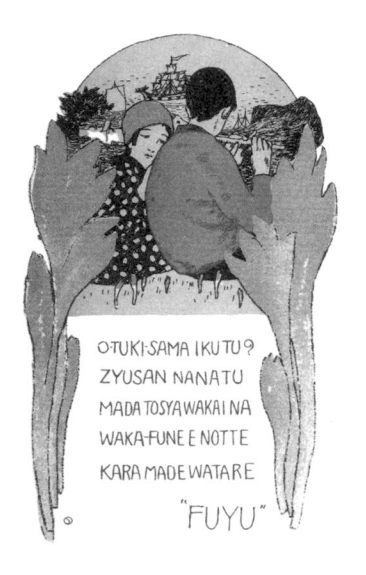

O-TUKI-SAMA IKUTU?
ZYUSAN NANATU
MADA TOSYAWAKAI NA
WAKA-FUNE E NOTTE
KARA MADE WATARE
"FUYU"

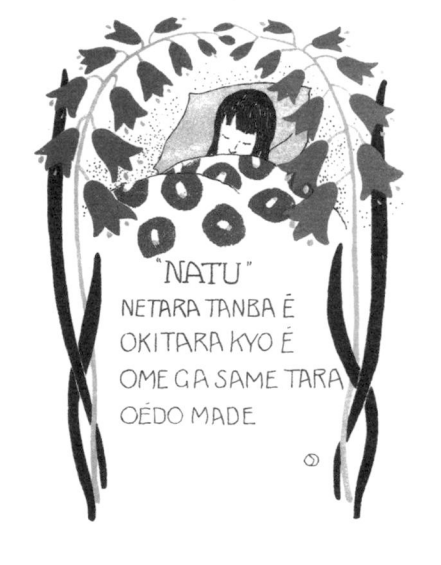

"NATU"
NETARA TANBA É
OKITARA KYO É
OME GA SAME TARA
OÉDO MADE

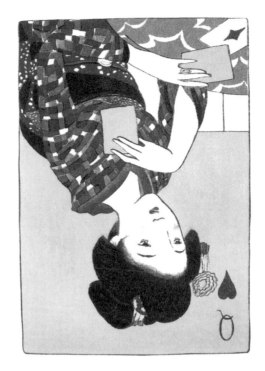

《春之薄物》插圖，
沒圖薔，1928年

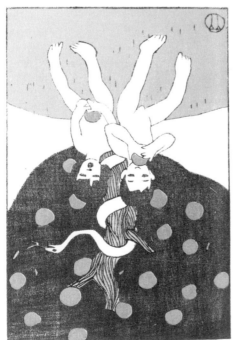

《繁花盛開之島，未知的生存》插圖，
沒圖薔，1912年

夢 二 の
デ ザ イ ン

Column
龍星閣
—

YUMEJI'S
DESIGN

《花之面影》，1969 年。此系列集結了夢二
的作品以精裝出版成冊，裝幀上極其講究，
完美詮釋了龍星閣對書籍的理念

　　位於東京都千代田區的出版社「龍
星閣」創業於一九三三（昭和八）年。
創業者澤田伊四郎秉持著他的出版理
念──「發掘被埋藏的、獨到的內容，
公諸於世」，製作出許多精緻的出版品。

夢二離世後，他收集許多夢二作品，並
且於一九五〇年代致力出版夢二畫集，
尤其著力於印刷及裝幀。澤田表示：
「製作書籍，必須給予出色的裝幀及設
計，才能與內容匹配」。

由左至右 《繪者之人》、
《行人重秒》、《回憶往昔》,
1967-1970年

《兒童世界》，1970 年　　　《春夜之夢》，1968 年　　　《歌繪草紙》，1966 年

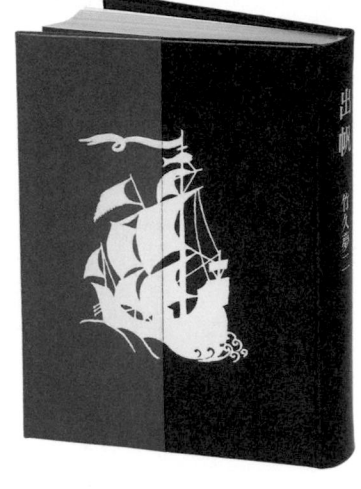

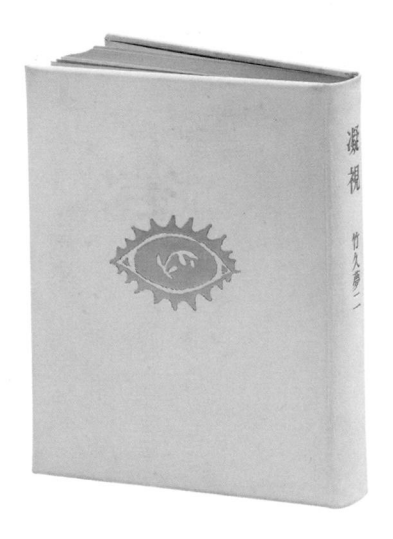

《出帆》，1972 年　　　　　　　　《凝視》，1971 年

169

本頁上 〈雲雀〉，堀內敬三譯詞、格林卡作曲，妹尾音樂出版社，1924 年
左頁中 〈金之鳥〉，堀內敬三譯詞、雷格作曲，妹尾音樂出版社，1924 年
左頁下 〈花香〉，妹尾幸陽譯詞、布朗作曲，妹尾音樂出版社，1917 年

右圖　〈花之少女〉，近藤朔風作詞、魯賓斯坦作曲，妹尾音樂出版社，1926年

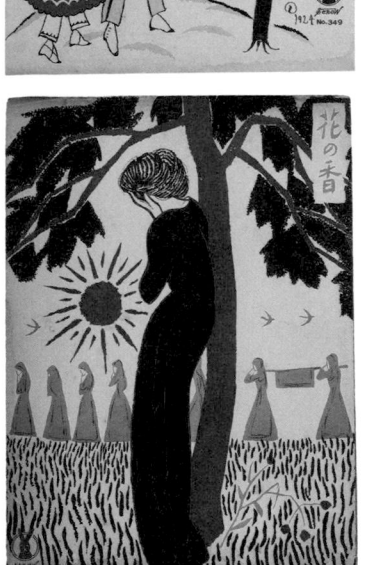

西洋音樂自明治時代大量傳入日本，西洋的「樂譜」也因此開始在日本普及。日本傳統樂器雖然也有自己的記譜法，但每種樂器的記譜法不同，無法共通，因此明治政府大力導入西洋的五線譜，此舉對於推廣音樂有很大貢獻。

許多出版社因而陸續出版樂譜，其中以第一章介紹過的妹尾樂譜極具代表性。這些樂譜之所以受歡迎，除了西洋音樂的普及、五線譜在日本通行以外，精緻的裝幀更是功不可沒。儘管夢二並不會讀譜，因此無法隨著旋律來想像創作，但他透過歌詞內得淋漓盡致。

許多出版社因而陸續出版樂媒體參考了許多西方畫作，再用容掌握音樂意境，並借助雜誌等獨自的方式將樂曲「視覺化」。由於樂譜的類型包羅萬象，有新創曲、古典曲，有東洋也有西方，讓作畫風格從來不受侷限的夢二，透過這些樂譜將創意發揮

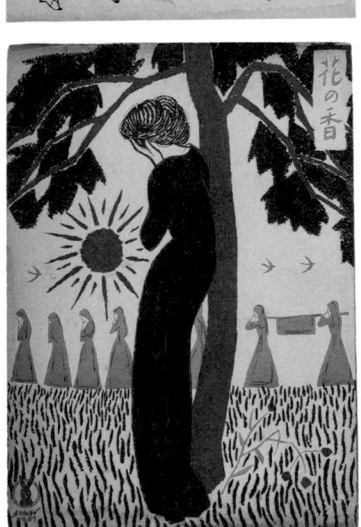

〈漫畫家的搖籃曲〉，紅藤蘿五郎繪圖、名護屋作曲，亦屬長種出版社，1925年。

〈漫畫給孩子聽〉，川路柳虹作詞、圖圖亮子作曲，亦屬長種出版社，1926年。

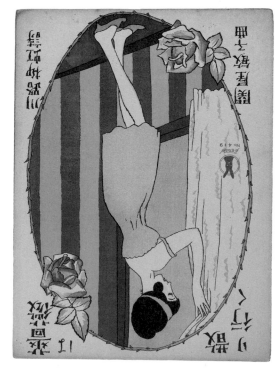

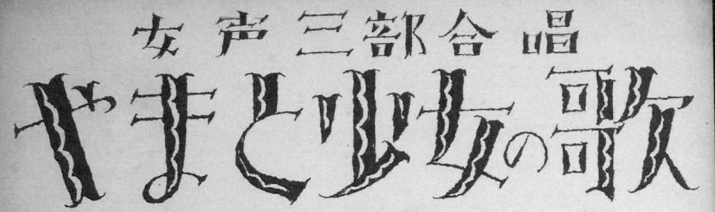

女声三部合唱

やまと少女の歌

三木露風詩
山田耕作曲

Senow
No.374

《大和少女之歌》，三木露
風作詞、山田耕作作曲，
妹尾音樂出版社，1924 年

〈待春館〉，德夫妮三重唱、弦樂四重奏曲。
辣尾兒樂出版社，1924 年。

〈於海〉，西條八十作詞、武岡鶴代作曲，
妹尾音樂出版社，1924年

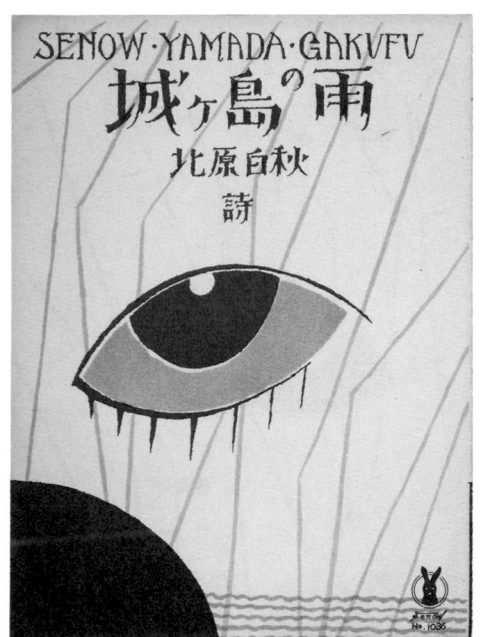

左上 〈城島之雨〉，北原白秋作詞、山田
耕作作曲，妹尾音樂出版社，1926 年
左下 〈街燈〉，竹久夢二作詞、澤田柳吉
作曲，妹尾音樂出版社，1919 年
右下 〈睜開碧眼的你〉，二見孝平譯詞、
馬斯奈作曲，妹尾音樂出版社，1917 年

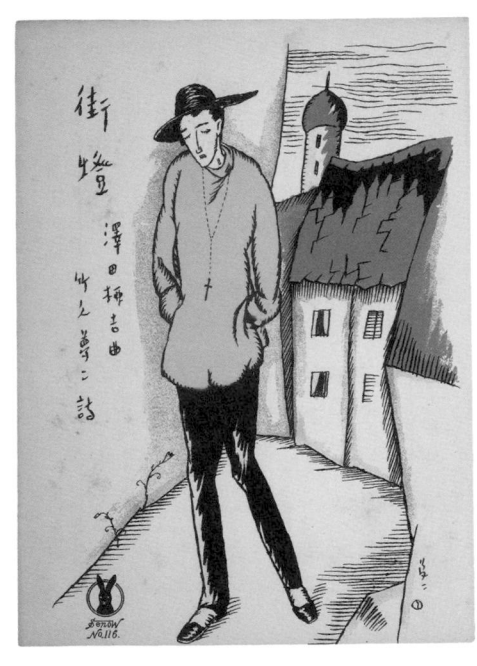

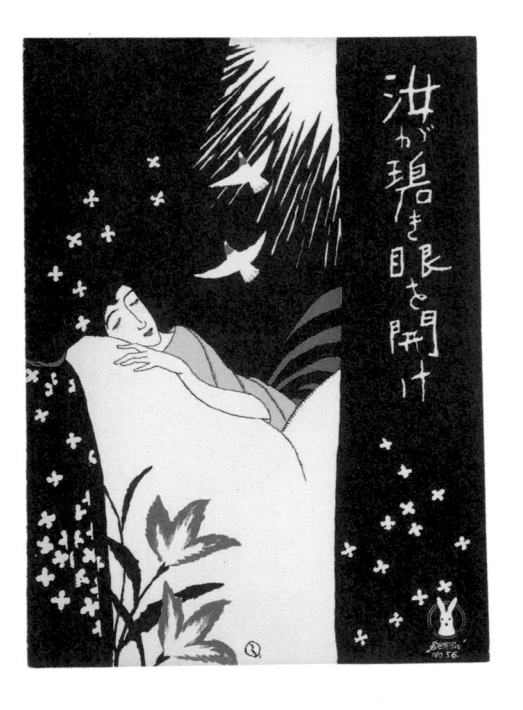

《海中的你》，維內墩三譯詩，辛曼曲、辛曼舊藏出版社，1924年

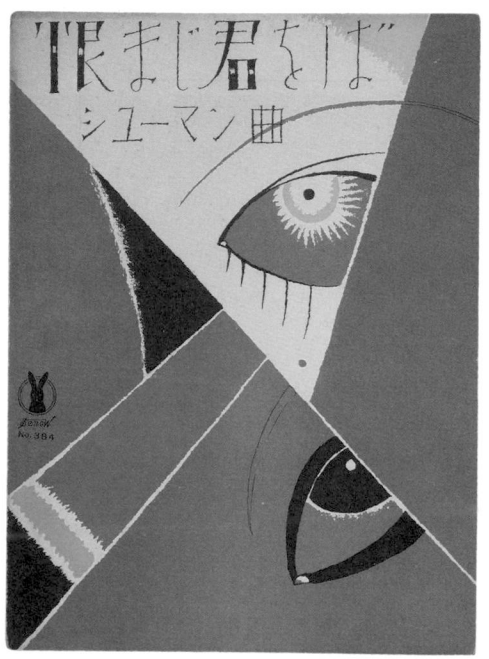

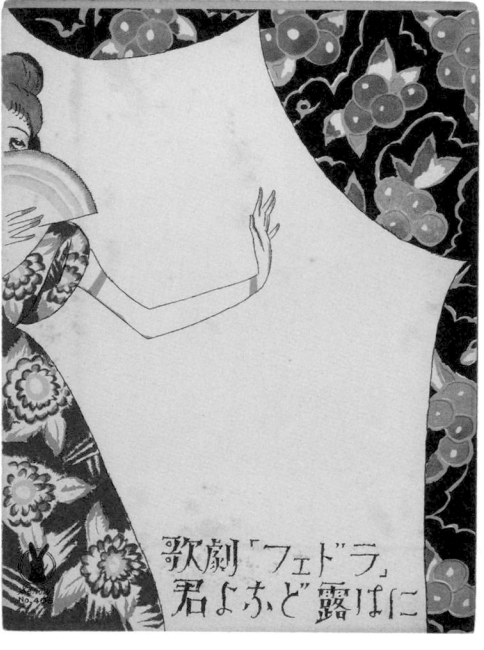

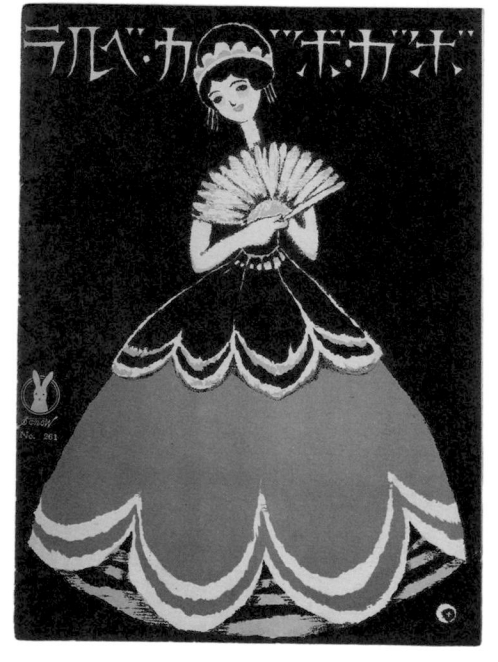

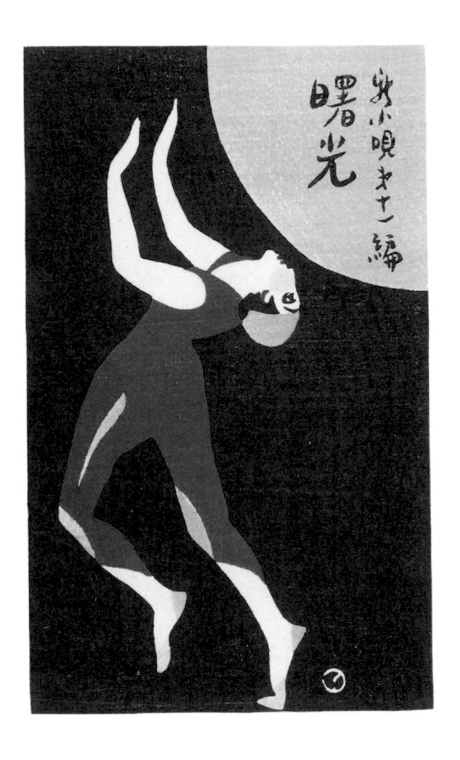

右上　〈舞歌〉，出自歌劇《威廉‧泰爾》，柴田柴
庵譯詞、羅西尼作曲，妹尾音樂出版社，1924 年
右下　〈Bocca bocca bella〉，妹尾幸陽譯詞、洛
蒂作曲，妹尾音樂出版社，1923 年
左上　〈何以憎君〉，堀內敬三譯詞、舒曼作曲，妹
尾音樂出版社，1924 年
左下　〈顯露真貌〉，出自歌劇《費朵拉》，堀內敬
三譯詞、焦爾達諾作曲，妹尾音樂出版社，1926 年

本頁上　妹尾新小歌第十一篇〈曙光〉，妹
尾音樂出版社，1920 年
本頁右　〈西班牙小夜曲 Lolita〉，妹尾幸陽
譯詞、佩奇作曲，妹尾音樂出版社，1923 年

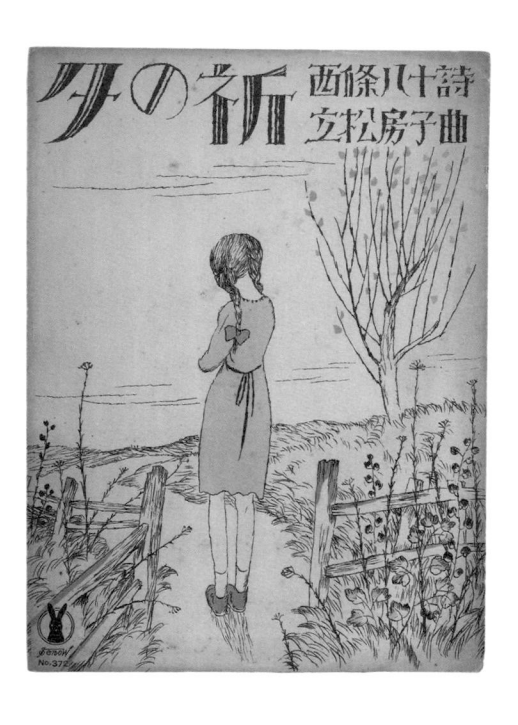

本頁上 〈傍晚的祈禱〉，西條八十作詞、立
松房子作曲，妹尾音樂出版社，1924 年
本頁下 〈看那優雅的雲雀〉，堀內敬三譯
詞、畢夏普作曲，妹尾音樂出版社，1924 年

左上 〈新作小學童謠 第二篇〉，中山晉平
作曲，京文社，1928 年
右上 〈童謠小曲選集 第一集〉，弘田龍太
郎作曲，京文社，1927 年
下圖 〈新作兒童唱歌 II 日之丸旗〉，弘田
龍太郎作曲，京文社，1927 年

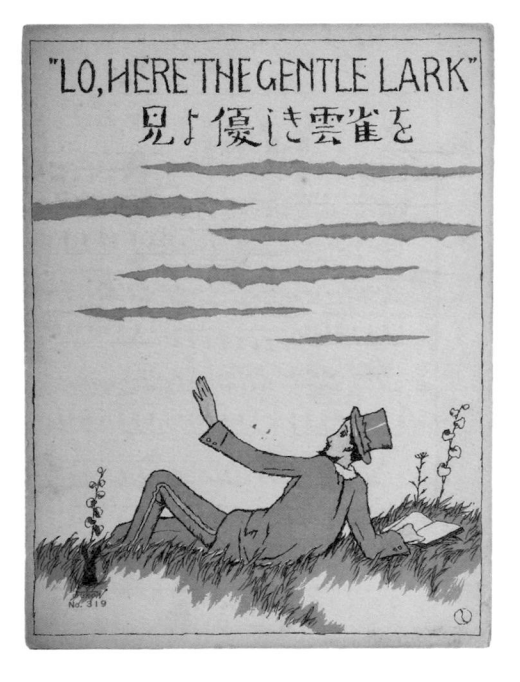

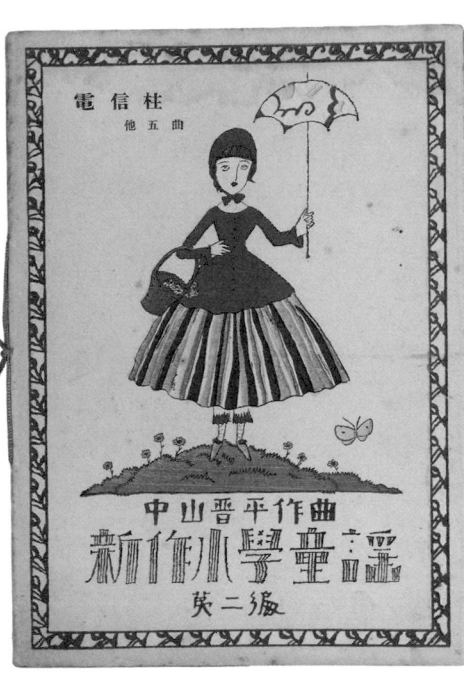

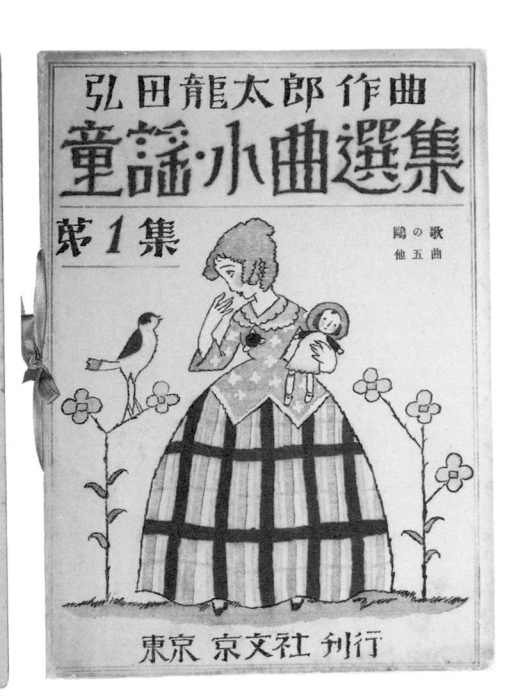

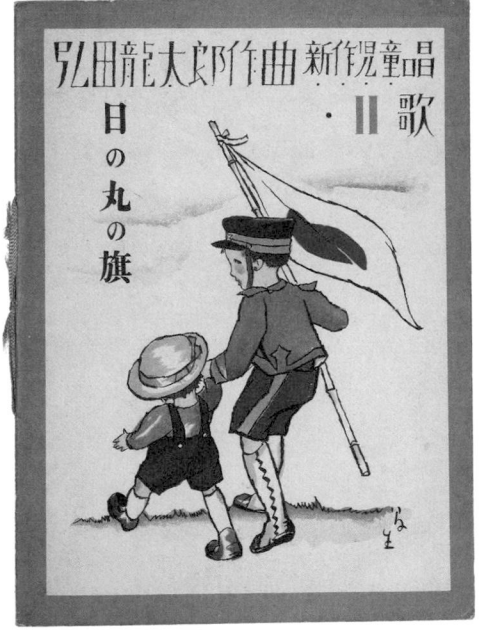

封面

封底

名作賞析

〈宵待草〉

待てど暮らせど来ぬ人を
宵待草のやるせなさ　今宵は月も出ぬさうな

———

日復一日等待一位不來的人
宵待草的抑鬱之情　今夜聽聞月兒又不現身了

一九一〇（明治四十三）年，夢二與他萬喜以及兩歲的兒子虹之助一同前往千葉縣房總半島旅行。當時他在海鹿島一地邂逅了一位女性，名為長谷川賢，儘管抱持好感卻無緣與她在一起。隔年夢二再訪時，聽說這位女性已嫁為人妻，於是寫下了這首詩，將自己等待卻終究失落的心情，比喻成等待夜晚時分綻放花朵的「宵待草」。

一九一二年，夢二在雜誌《少女》（時事新報社）上發表了這首詩，隔年改寫為當今熟知的三行詩版本，收錄於插畫小歌集《DONTAKU》（實業之日本社，1913 年）。後來小提琴家多忠亮將之譜成樂曲，於一九一七年首次公開演奏。隔年由妹尾出版的樂譜找了夢二親自設計裝幀，廣受大眾歡迎，成為當時膾炙人口的流行曲。夢二去世後，一九三八年電影《宵待草》上映，這首曲子被拿來當成電影主題曲，卻因為歌詞太短，因此詩人西條八十創作了第二段歌詞，只不過如今知道的人仍是少數。

〈宵待草〉，竹久夢二作詞、多忠亮
作曲，妹尾音樂出版社，1918 年

插畫・漫畫

正如夢二在一躍成名的作品《夢二畫集・春之卷》序言中提到「我用繪畫的方式代替文字來作詩」，夢二一生中的許多創作，文字與畫總是密不可分的。有些則沒有文字，單純利用畫中的人物或場景，來傳達出某種意類，有時是在畫上題字，點出繪境──幽默，抑或是感傷。

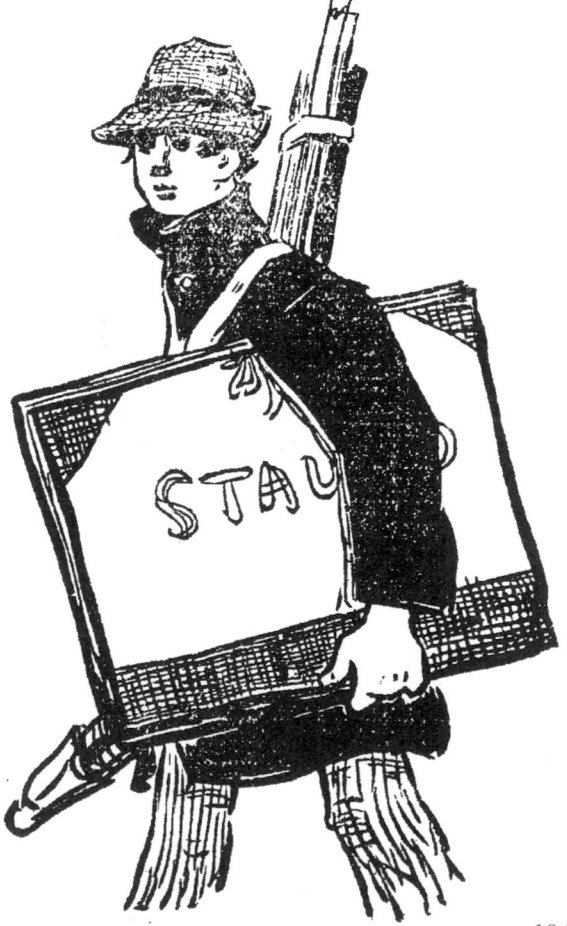

畫意境，類似現在所稱的「單格漫畫」；有時是在畫作之外搭配文字，而這些文字可以是詩、短文、或者只是簡單的句子；另外也點出夢二的繪畫「是詩人的，是文學的」。所謂「詩中有畫，畫中有詩」，正適合拿來形容夢二充滿詩意的作品。

中國的文人畫家豐子愷曾稱夢二畫中「詩趣豐富」，中原淳一也點出夢二的繪畫「是詩人的，是文學的」。

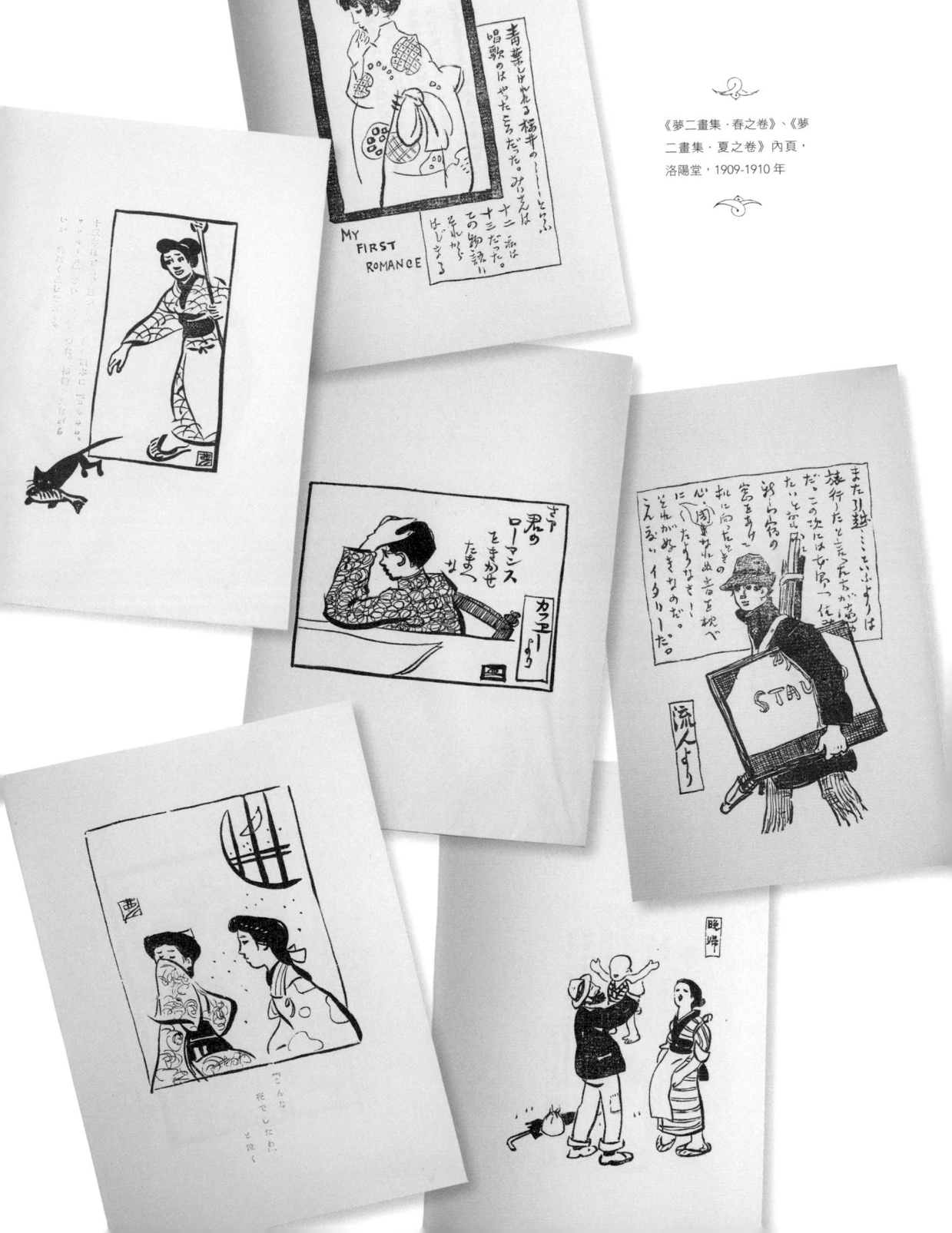

《夢二畫集·春之卷》、《夢二畫集·夏之卷》內頁，洛陽堂，1909-1910 年

〈他們的女侍應〉，出自《東京 Puck》，有樂社，1908年。《東京 Puck》創刊於1905年，是當時非常知名的諷刺漫畫雜誌

〈親孝昌親子〉，出自《東京 Puck》，有樂社，1908年

夢 二 の
デ ザ イ ン

Column
夢二的文學
—

YUMEJI'S
DESIGN

《DONTAKU》，實業之日本
社，1913 年（圖為 1985 年
ほるぷ復刻版）。為夢二歌詠
年少時代景物的圖文詩歌集

　　正如同夢二的繪畫作品總數繁多、
類別豐富，夢二其實也發表了非常多的
文學作品，且橫跨各種領域，包含小
説、童話、童詩、童話劇、詩歌、短
歌、散文等等。只可惜夢二的文學造詣
未曾受到太高的評價，其文字本身稱不
上精雕細琢，作品形式與內容也不比當
時其他作家來得創新。不過這些文字仍
然有助於讀者理解夢二的創作動機、審

美意識及思考脈絡，更全面性地去感受
夢二獨有的藝術世界。

　　除了文學創作，夢二還留下了大量
日記及書信、筆記，不僅成為後人理解
夢二的重要管道，也讓人不難想像他總
是充滿了源源不絕的創作欲，窮其一生
的時間與精力，不斷地用文字或繪畫記
錄自己的人生。

人偶作品

「寄託給雛人形的展覽會」明信片，
1930 年。圖中為夢二與「DONTAKU
社」成員一同創作的人偶作品

「人偶」在世界各國的文化中具有不同的象徵意義。日本文化當中的「雛人形」指的是三月三日「雛祭」（女兒節）時，有女兒的家中擺設的人偶，用意在於祈求孩童平安成長。

一九三〇（昭和五）年，夢二與「DONTAKU社」成員一同舉辦了「寄託給雛人形的展覽會」（雛に寄する展覧会），他在邀請函上寫著：「由雛人形到人偶、由人偶到人造人類。最後成了有人偶欲望的一種生物。接著會如何變化下去呢，這種不可思議的物品，不知會將我們的製作欲望牽引至何處。」

由此可知對夢二來說，人偶

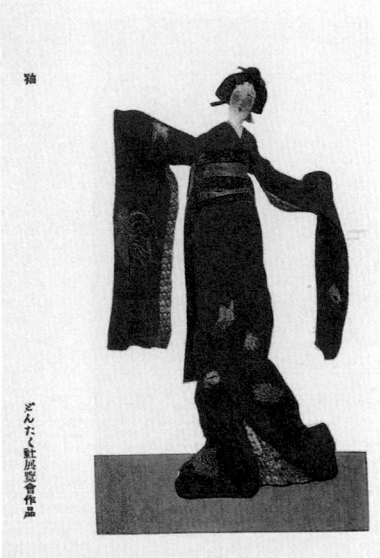

猫

どんたく社展覽會作品

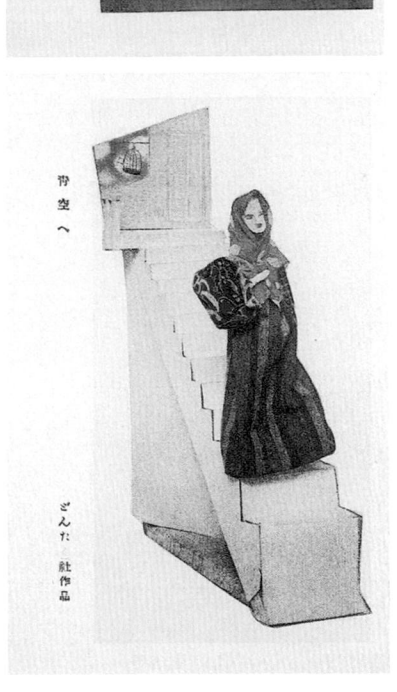

背空へ

どんた く社作品

並不只是用來擺設的裝飾品，而是一種特別的存在。的確，夢二與其成員的作品跳脫了傳統的裝飾用人偶，不僅肢體動作鮮活，四周還會搭配各種背景及道具，整體宛如電影中的一個場景。此

外，夢二更將整個展覽會設計成與觀眾互動的場所，來場的觀眾能在展場題字繪畫，由夢二加以回應。夢二可說發揮了藝術總監的才華，在這場展覽會上創造出如戲般的人偶作品與現場氛圍。

夢二其後也曾繼續創作人偶，可惜作品幾乎沒能留下。但夢二與「DONTAKU社」成員們的這場創作，或多或少影響了當時固守傳統的人偶界，掀起後來人偶創作運動的風潮。

TAKEHISA YUMEJI

第 3 章

第二級
人生哲學

旅人出帆
TAKEHISA YUMEJI

《出帆》是竹久夢二於一九二七（昭和二）年，在報紙《都新聞》上從五月二日至九月十二日連載的插畫自傳自傳小說，共計一百三十四回。故事以第三人稱的角度來敘述，從一九二〇（大正九）年的夢二與次男不二彥寫起，藉由主角的回想帶出夢二與他萬喜的婚姻，以及和彥乃、阿葉相識並分離的經過。若將故事中的時間與夢二的生平互相對照，大約是從大正後期至昭和初期；最後則結束在描寫主角想離開日本，卻受限於經濟與現實情況暫時無法實現，如同等待出帆的旅人。

儘管當中的登場人物全部使用虛構的化名，但讀者卻能夠將這些人名投射到真實世界的角色身上。由於寫作者是夢二本人，因此讀來可能多少會讓人覺得作者在為自己辯護，但不能否認的是，透過這篇故事，是理解當事者夢二心境最直接的方式。以下列出夢二生平簡略年表，並穿插節錄自《出帆》的插圖來呈現。

※《出帆》於一九五八年由龍星閣結成冊出版，澤田伊四郎編輯刊行，本書使用圖片出自龍星閣版本。

1899
明治 32 年 15 歲

▼
十二月，由於家庭因素退學。

▼
四月，進入神戶中學，寄宿神戶叔父家中。

1895
明治 28 年 11 歲

▼
四月，入學邑久町邑久高等小學校。與教師服部本三郎學習繪畫。

1891
明治 24 年 7 歲

▼
四月，入學本庄村明德小學校（國小）。

1884
明治 17 年 0 歲

▼
九月十六日，生於岡山縣邑久郡本庄村，父親菊藏，母親也須能。本名「茂次郎」，是家中次男，長男早夭。

1905
明治 38 年 21 歲

▼
六月四日，發表短文〈可愛的朋

▼
四月，從早稻田實業學校本科畢業，進入同校專攻科。

1902
明治 35 年 18 歲

▼
九月，進入早稻田實業學校。

1901
明治 34 年 17 歲

▼
夏天離家赴東京。

1900
明治 33 年 16 歲

▼
二月，全家人搬遷至福岡縣遠賀郡八幡村。

1906

明治 39 年 22 歲

▼ 七月，從早稻田實業學校退學。

▼ 十一月，在明信片店「TSURUYA」與岸他萬喜相遇。

▼ 十一月，負責早稻田文學社由島村抱月所編輯之《少年文庫‧壹之卷》的書籍設計、插畫，及部分文章。

友〉刊登於《讀賣新聞》副刊，這是夢二的稿件第一次被印刷。

▼ 六月十八日，插畫被刊登在社會主義運動的刊物《直言》。

▼ 六月二十日，插畫〈筒井筒〉獲選雜誌《中學世界》該期第一名，〈母親的教誨〉則獲得「選外三等」。

1910

明治 43 年 26 歲

▼ 八月，與他萬喜到銚子町海鹿島避暑，在此邂逅名為長谷川賢的女性，成為夢二寫作〈宵待草〉一詩的契機。

1909

明治 42 年 25 歲

▼ 五月，與他萬喜協議離婚。

▼ 十二月，由洛陽堂出版第一本作品集《夢二畫集‧春之卷》。

1908

明治 41 年 24 歲

▼ 十月，拜訪畫家岡田三郎助尋求建議。

▼ 二月，長男虹之助誕生。

1907

明治 40 年 23 歲

▼ 一月，與他萬喜結婚。

1912　　　　　1911

明治 45 ／大正元年 28 歲　　明治 44 年 27 歲

▼
「第一回竹久夢二作品展覽會」。

▼
十一月，於京都府立圖書館舉行

▼
五月，次男不二彥誕生。

▼
甚至成為警方跟監的對象。

社」，遭警察審問。此事發生後夢二因曾經出入社會主義機構「平民實情至今依然不明。九至十月，夢因此遭到逮捕或判處死刑，但幕後義者被檢舉企圖暗殺天皇，許多人

▼
該年發生「大逆事件」，社會主

1914

大正 3 年 30 歲

▼
四月，負責繪製設計秋田雨雀作品〈埋藏之春〉舞臺背景，於美術劇場上演。

▼
十月，「港屋」於日本橋區吳服町開店。笠井彥乃經常造訪。

商店「黑船屋」（港屋）外觀。坐在當中的女性名為 MISAO（ミサヲ），也就是《出帆》故事中的他萬喜。

1916

大正 5 年 32 歲

▼ 二月，三男草一誕生。

MISAO 揹著剛出生的三吉，也就是夢二的三男草一。

1915

大正 4 年 31 歲

▼ 四月，擔任婦人之友社雜誌《新少女》繪畫主任。

▼ 十一月，與彥乃於東京復活主教座堂舉行婚禮。

MISAO 離家，留下信件及年幼的山彥（指夢二次子不二彥），身後揹著三吉。

▼ 四月，開始著手設計「妹尾樂譜」，第一號作品為〈江戶日本橋〉。

▼ 十一月，獨自前往京都留宿於友人堀內清家中。

▼ 十二月，他萬喜離開東京居處，不二彥被送到夢二身邊，草一被送做養子。

1917

大正 6 年 33 歲

▼ 二月，遷居京都清水寺附近的二年坂。

「八坂風景」，即京都八坂神社一帶風景。

「嵐峽」，嵐山與保津川一帶風景。

▼ 四月，遷居京都高台寺南門鳥居附近。

▼ 六月，彥乃以習畫為藉口說服父親，前往京都與夢二、不二彥一同生活。

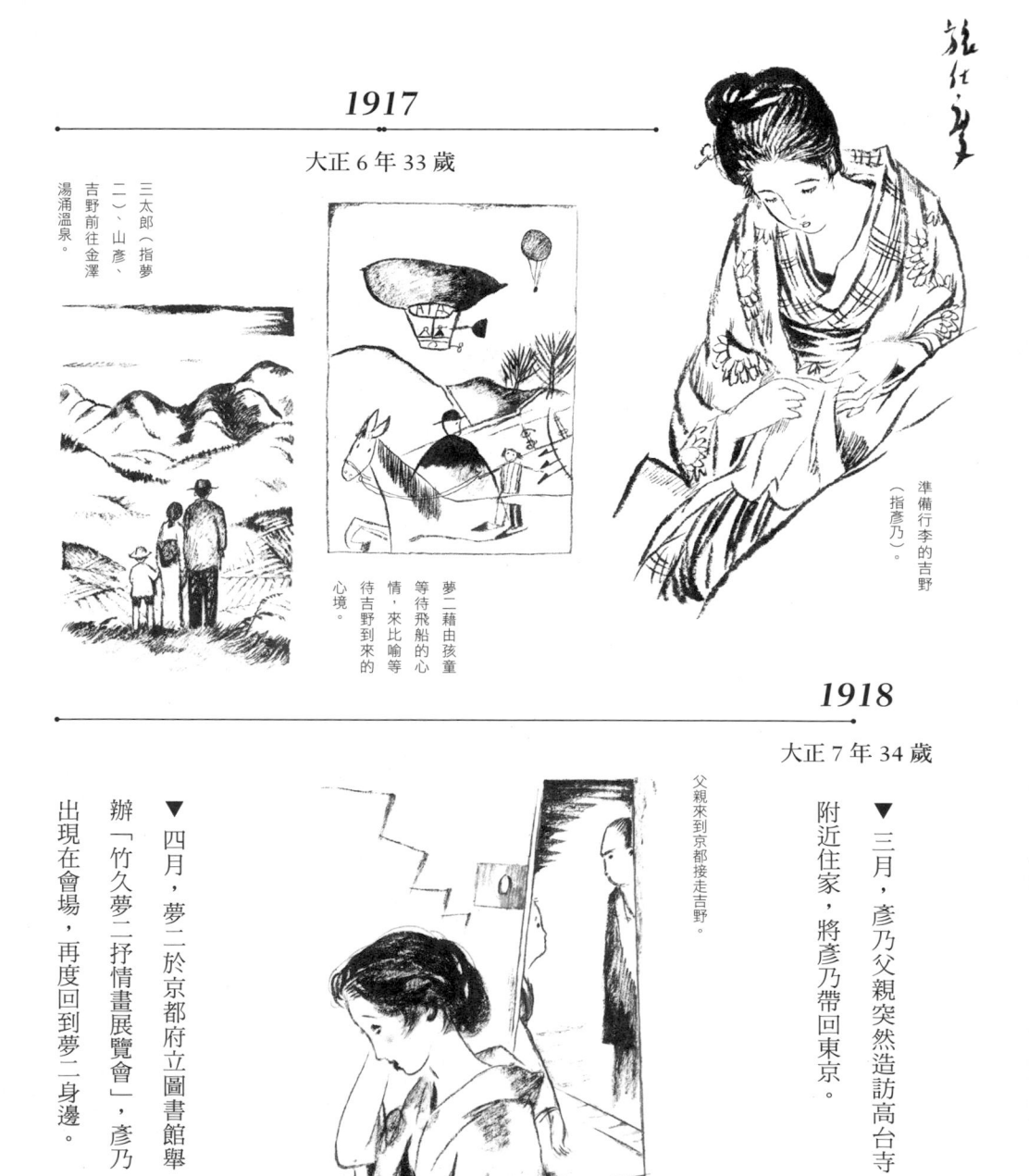

1917

大正 6 年 33 歲

三太郎（指夢二）、山彥、吉野前往金澤湯涌溫泉。

夢二藉由孩童等待飛船的心情，來比喻等待吉野到來的心境。

準備行李的吉野（指彥乃）。

1918

大正 7 年 34 歲

父親來到京都接走吉野。

▼ 三月，彥乃父親突然造訪高台寺附近住家，將彥乃帶回東京。

▼ 四月，夢二於京都府立圖書館舉辦「竹久夢二抒情畫展覽會」，彥乃出現在會場，再度回到夢二身邊。

「竹久夢二抒情畫展覽會」場外等待入場的觀客。三太郎因為這場展覽會，湧起了想帶吉野出國的心情，因此在海報上印著「FARE WELL」。

▼ 九月，彥乃發病住院，九月底住進京都東山病院。

臥病在床的吉野與在旁陪伴的三太郎。

▼ 十月，夢二與彥乃父親起衝突，被禁止與彥乃見面。

▼ 十一月，夢二返回東京居住。

三太郎與山彥。

▼ 十二月，彥乃回到東京，轉進順天堂醫院。

吉野逝世。

1920

大正 9 年 36 歲

▼
一月十六日，彥乃於順天堂醫院離世。得年二十三歲九個月。

1919

大正 8 年 35 歲

▼
二月，由新潮社發行詩集《寄託與山》。

▼
自年初起，佐佐木兼代（佐々木カ子ヨ）開始擔任夢二模特兒。

1921

大正 10 年 37 歲

▼
七月，與阿葉同居。

在畫室裡的花（指阿葉）與三太郎。

穿著和服的花。

擔任模特兒的花。此時正值周末、山彥到三太郎外宿的地方過夜，第一次與花見面。

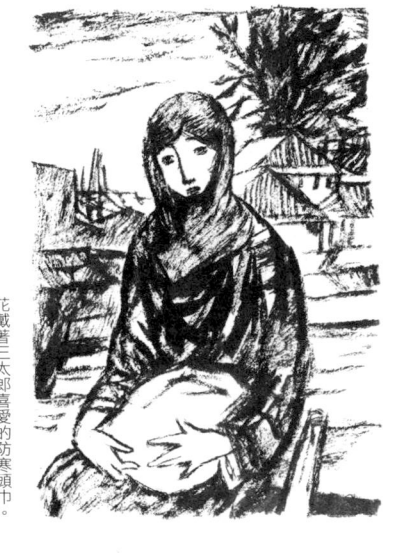

花戴著三太郎喜愛的防寒頭巾。

1923

大正 12 年 39 歲

▼ 五月，與恩地孝四郎、久本信男等人發表「DONTAKU 圖案社」成立宣言。

▼ 九月一日，發生關東大地震，「DONTAKU 圖案社」計畫也因印刷所受災而告終。其後於《都新聞》連載〈東京災難畫信〉。

關東大地震殘破景象。

三太郎設計的建築,為住宅兼工作室。

1924

大正 13 年 40 歲

▼ 十二月,在現今世田谷區建設住家兼工作室「少年山莊」。阿葉、不二彥、以及原本託付給母親的虹之助也一同入住。

1925

大正 14 年 41 歲

▼ 六月,阿葉離開夢二身邊。

花準備行囊要離開三太郎。

1930

昭和 5 年 46 歲

▼ 二月，在銀座資生堂舉辦「寄託
給雛人形的展覽會」。

▼ 五月，發表宣言文〈關於建設榛
名山美術研究所〉。

三太郎表示自己的心境有如等待出帆的旅人。《出帆》就此結束。

1934

昭和 9 年 50 歲

▼ 九月一日，病逝。

▼ 一月，因結核病住進信州富士見
高原療養所。

1933

昭和 8 年 49 歲

▼ 十月二十六日，抵達台灣。舉辦
演講及作品展。十一月十七日返日
本神戶。

▼ 九月十八日，搭乘靖國丸回到日
本。

▼ 二月至六月，於柏林舉辦日本畫
講習會。

1931

昭和 6 年 47 歲

▼ 三月，於新宿三越舉辦「竹久夢
二渡美告別展覽會」。

▼ 五月七日，由橫濱港搭乘秩父丸
前往美國。

▼ 九月，於加州卡梅爾舉辦個展。

※ 本年表係參考《出版本復刻 竹久夢二全集 解題》（長田幹雄著）、《夢二を変えた女──笠井彥乃》（坂原冨美代著）、《「夢二繚
亂」展図錄》等書編成。

TAKE
HISA
UME
JI

第4章
訪二
尋夢

探訪夢二 的生涯足跡

日本各地有許多以夢二為主題的美術館、展覽設施，或大或小。本書將介紹四個主要的夢二相關美術館，以及販賣夢二版畫與夢二所繪圖案製成各式用品的專賣店。每處皆各有特色，且大多位於觀光地區，很適合安排在旅途當中。

美術館包括位於東京都文京區、東京大學附近的「竹久夢二美術館」，群馬縣澀川市伊香保溫泉的「竹久夢二伊香保記念館」，石川縣金澤市湯涌溫泉的「金澤湯涌夢二館」，以及位於夢二故鄉岡山縣的「夢二鄉土美術館」。夢二專門店「港屋」有兩間分店，分別位於東京都中央

區日本橋，以及京都市東山區清水寺附近的二年坂。每個所在地都與夢二有很深的淵源，造訪這些景點，就等同探訪了夢二的生涯足跡。

※各美術館及店面訊息為二〇二一年上半年的公開資料，若有異動，則以各單位公告為準。

夢二相關景點地圖

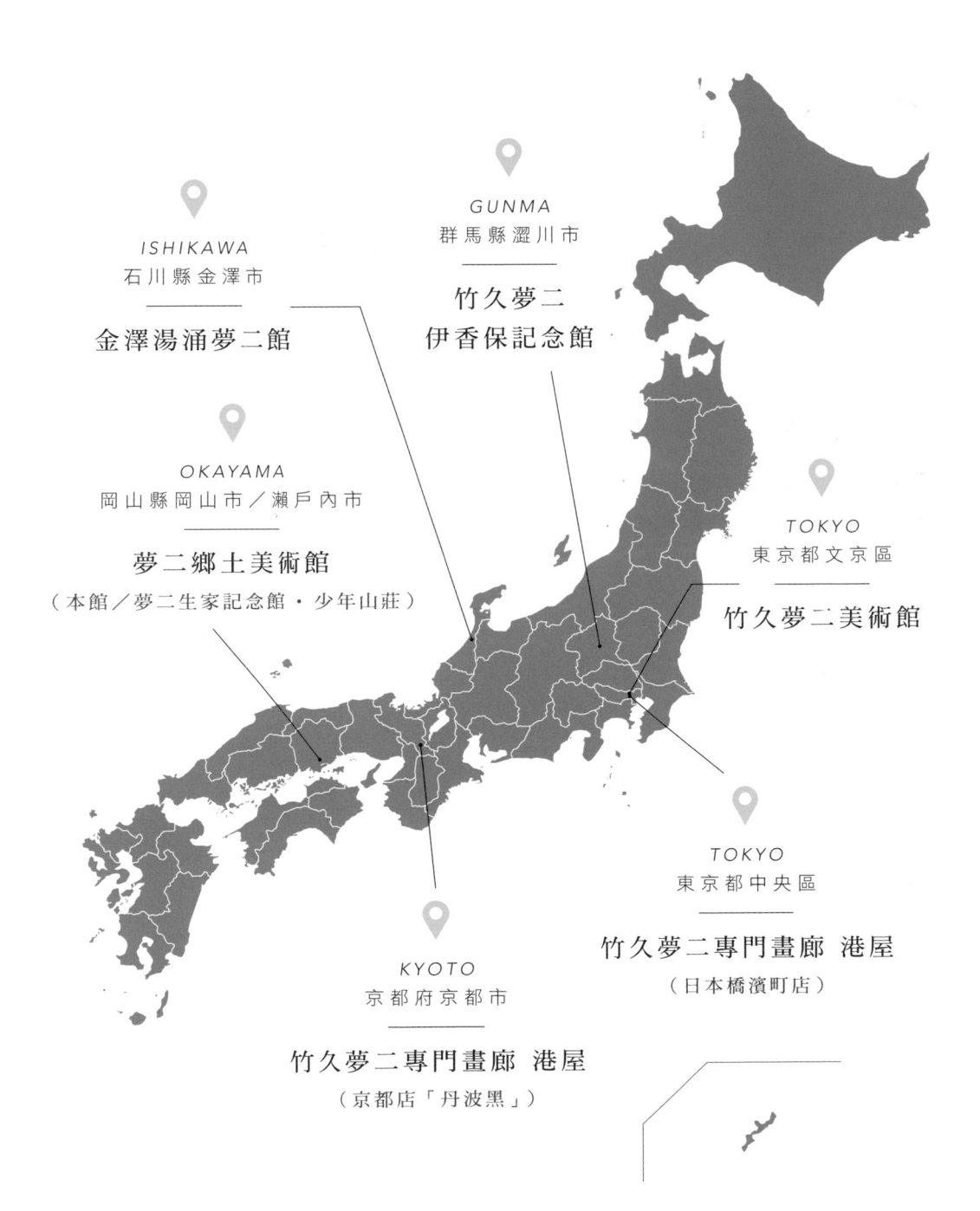

ISHIKAWA
石川縣金澤市
———
金澤湯涌夢二館

GUNMA
群馬縣澀川市
———
竹久夢二
伊香保記念館

OKAYAMA
岡山縣岡山市／瀨戶內市
———
夢二鄉土美術館
（本館／夢二生家記念館・少年山莊）

TOKYO
東京都文京區
———
竹久夢二美術館

TOKYO
東京都中央區
———
竹久夢二專門畫廊 港屋
（日本橋濱町店）

KYOTO
京都府京都市
———
竹久夢二專門畫廊 港屋
（京都店「丹波黑」）

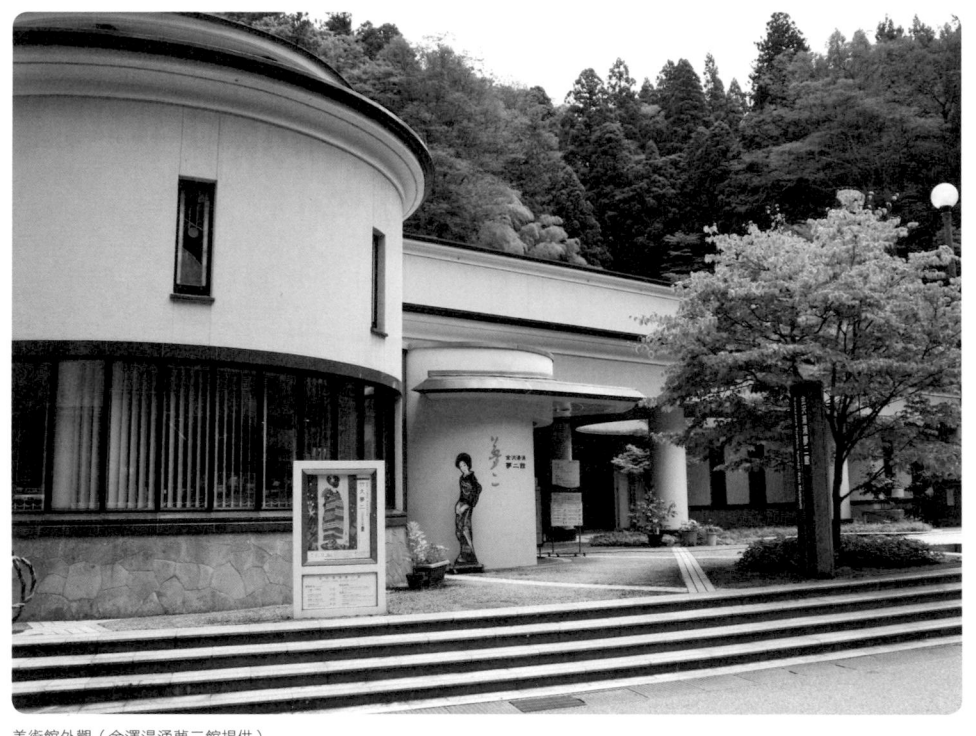

美術館外觀（金澤湯涌夢二館提供）

金澤湯涌夢二館
—— 石川縣

金澤湯涌夢二館位於石川縣金澤市湯涌溫泉，而夢二的妻子他萬喜，便是金澤市出身。

一九一〇（明治四十三）年，夢二曾為了探訪他萬喜的故鄉初次踏入金澤，並將對他萬喜的思念之情寫在書信與日記當中。

一九一七（大正六）年，夢二與彥乃、不二彥更曾造訪金澤，於

美術館大廳（金澤湯涌夢二館提供）

石川県金沢市湯涌町イ 144-1

076-235-1112

http://www.kanazawa-museum.jp/
yumeji/index.html

開館時間
9:00 ～ 17:30（最後入館時間 17:00）

公休日
星期二
年末年初（12/29 ～ 1/3）

入館費用
一般成人．大學生 310 日圓｜高中生以下
免費（特別展的觀展費用有時會有差異）
※ 另有與金澤市其他文化設施的共通套票

交通方式
自 JR「金澤」站「兼六園口」（東口）搭
乘經由「橋場町・小立野」至「湯涌溫泉」
的公車約 45 分鐘，於終點站下車，步行 4
分鐘即可抵達

當地開設畫展，並留宿於湯涌溫
泉的「山下旅館」（現為「お宿
やました」），度過了一段彷若
蜜月旅行的日子。

一九一九（大正八）年，夢
二在書寫他與彥乃戀情的歌集
《寄託與山》當中，寫下十數首
追憶湯涌之旅的詩歌。一九二四
（大正十三）年，夢二在報紙上

連載小說《秘藥紫雪》，主角便
是夢二本人與彥乃，故事最後兩
人在湯涌溫泉許下了愛的誓言。

該館不僅展出夢二的作品與
資料，更詳細介紹夢二與金澤、
湯涌溫泉的淵源，以及當地的歷
史與特色。近年則收藏了「竹久
家藏品」，開始整理夢二與次男
不二彥的大量作品和遺物。

本館「黑船屋」外觀（竹久夢二伊香保紀念館提供）

竹久夢二
伊香保記念館

群 馬 縣

竹久夢二伊香保記念館位於群馬縣澀川市伊香保町，附近就是有名的伊香保溫泉，鄰近榛名山與榛名湖，是與夢二淵源深厚的地方。

夢二與伊香保的緣分，始於一九一一（明治四十四）年一位住在伊香保的十二歲少女的來信，問他是否曾前往伊香保。夢

本館「黑船屋」大廳（竹久夢二伊香保紀念館提供）
photo by Web magazine Colla：J

二仔細地回信給少女，表示他沒
有去過，少女遇上的並非夢二本
人。一九一九（大正八）年，夢
二首次造訪伊香保，此後便多次
前往。晚年甚至計劃在該地建設

榛名山美術研究所，也在榛名湖
畔搭建了工作室，可惜之後夢二
便出國外遊，返日後身心狀況不
佳，因而未能實現建設研究所的
夢想。

群馬県渋川市伊香保町 544-119

0279-72-4788

http://yumeji.or.jp/

開館時間
9:00～18:00
（12月～2月為 9:00～17:00）

公休日
全年無休

入館費用
普通券（大正浪漫館‧黑船館一樓音樂盒
演奏）／一般成人 1,800 日圓｜國中生以
下有監護人同行免費
共通券（普通券內容加上新館一樓）／一
般成人 2,200 日圓｜國中生以下有監護人
同行免費
兒童畫館／成人‧中小學生 600 日圓

交通方式
① 自 JR「澁川」站搭乘路線公車約 25 分
鐘，在「見晴下停留所」下車
② 自「新宿」站搭乘高速公車約 3 小時，
在「伊香保溫泉停留所」下車

竹久夢二伊香保記念館周邊腹地廣大，統稱「大正浪漫之森」（大正ロマンの森），主要有兩座本館──「大正浪漫館」（大正ロマンの館）與「夢二黑船館」（夢二黑船館）。前者展出並收藏夢二資料及作品，後者一樓平時開放欣賞古董音樂盒演奏，每年也會在夢二生日（九月十六日）前後約兩星期，於三樓展出夢二代表作品〈黑船屋〉，參觀須事前預約。此外還有別館「夢二兒童畫館」（夢二子供絵の館）、展示玻璃工藝的新館「義山樓」，以及餐廳、咖啡廳、商店等，四處充滿了和洋融合的大正時代氛圍。

212

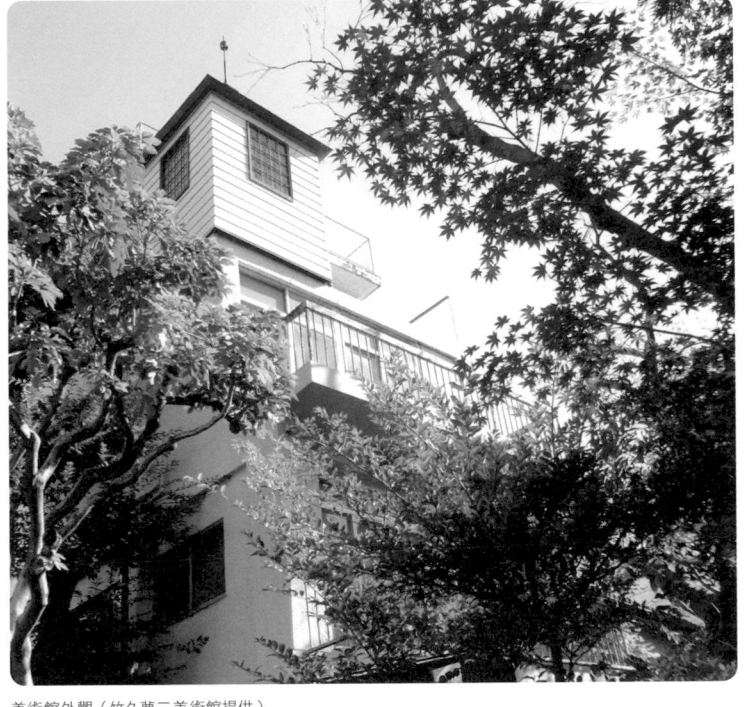

美術館外觀（竹久夢二美術館提供）

竹久夢二美術館
――
東 京 都

東京都文京區的竹久夢二美
術館就位在東京大學本鄉校區彌
生門附近，於一九九〇年設立。

這裡有許多創設者鹿野琢見的收
藏品，每年都會舉辦四次各種主
題的企劃展。

此地域稱為本鄉，同時也是
昔日「菊富士旅館」（菊富士ホ
テル）的所在地，不僅曾有許多

◎ 東京都文京区弥生 2-4-2

☏ 03-5689-0462

🌐 https://www.yayoi-yumeji-museum.jp/

開館時間
10:30 ～ 16:30（最後入館時間 16:00）

公休日
星期一、星期二、換展期間、年末年初

入館費用
一般成人 1000 日圓｜高中・大學生 900
日圓｜中・小學生 500 日圓
※ 可同時參觀竹久夢二與彌生美術館

交通方式
① 東京地下鐵千代田線「根津」站 1 號
出口步行 7 分鐘
② 東京地下鐵南北線「東大前」站 1 號
出口步行 7 分鐘
③ JR 山手線「上野」站公園口步行 25 分
鐘

展示室（竹久夢二美術館提供）

文人雅士留宿於此，夢二由京都
遷返東京之後，也曾在此駐留。

不久後彥乃轉入位於御茶水的順
天堂病院，距離菊富士旅館僅有
八百公尺遠。

與夢二美術館相鄰的則是
「彌生美術館」（弥生美術館），
兩間美術館內部是互通的。彌生
美術館設立於一九八四年，源
列。

美術館。該館還收藏許多與夢
二、華宵同時代活躍的插畫家作
品，依照不同展覽主題輪流陳

自於身為律師的鹿野琢見結識
了幼年時憧憬的畫家高畠華宵
（一八八八—一九六六）；華宵
逝世後，他為了記念並公開所收
藏的華宵作品，因而設立了彌生

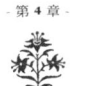

本館（夢二鄉土美術館提供）

夢二鄉土美術館

—
岡山縣

夢二鄉土美術館位於夢二的故鄉岡山縣，分為「本館」及「分館」兩地，保存了許多創設者松田基的夢二收藏品。

「本館」於一九六六年設立，起初位於岡山市西大寺附近，一九八四年遷移至岡山後樂園附近。「分館」則位於瀨戶內市邑久町本庄，也就是夢二幼時

少年山莊（復原後建築，夢二鄉土美術館提供）

的居所，於一九七〇年公開，可一窺夢二幼時居住的房屋及周邊環境，因此又稱為「夢二生家記念館」。一九七九年，館方更在夢二生家（老家）附近重建了夢二曾於東京都世田谷區設計的住家兼工作室「少年山莊」。

夢二生家的建築與庭院不僅保留著當時的樣貌，宅內甚至可以見到夢二幼時在木窗框上寫下的字。生家與少年山莊會根據主題展示夢二在不同領域的作品，館內亦設有咖啡廳，很適合看展完後稍作小憩。

夢二生家記念館
少年山莊

本館

📍 岡山県瀬戸内市邑久町本庄 2000-1

📞 0869-22-0622

📍 岡山県岡山市中区浜 2-1-32

📞 086-271-1000

開館時間
9:00 ～ 17:00（最後入館時間 16:30）

公休日
星期一
※ 若星期一為假日，則改為隔日公休
其他公休時間為年末年初（12/28 ～ 1/1）

入館費用
一般成人 600 日圓
國中‧高中‧大學生 250 日圓
小學生 200 日圓
※ 此費用可同時參觀夢二生家與少年山莊

交通方式
①由 JR「岡山」站轉搭 JR 赤穗線約 30 分鐘，在
「邑久」站下車。自邑久站可搭乘公車或計程車
前往，約 10 分鐘
②由 JR「岡山」站前公車搭乘處，搭乘 10 號站牌
前往「東山‧西大寺」的公車（兩備巴士），約
40 分鐘後抵達終點「西大寺公車中心」（西大寺
バスセンター）。接著轉乘前往「牛窗北廻」（牛窗
行き北まわり）的公車（東備巴士）約 15 分鐘，
在「夢二生家記念館前」下車

開館時間
9:00 ～ 17:00（最後入館時間 16:30）

公休日
星期一
※ 若星期一為國定假日，則改為隔日公休。
其他公休時間為年末年初（12/28 ～ 1/1）

入館費用
一般成人 800 日圓
國中‧高中‧大學生 400 日圓
小學生 300 日圓

「本館‧夢二生家記念館‧少年山莊」三館合併票券
一般成人 1100 日圓
國中‧高中‧大學生 550 日圓
小學生 400 日圓
※ 另有與附近觀光設施的共通套票

交通方式
①由 JR「岡山」站前公車搭乘處，搭乘 1 號站牌的
直達公車，約 10 分鐘
②搭乘前往「藤原團地‧後樂園」的公車（岡電巴
士）約 15 分鐘，於「蓬萊橋‧夢二鄉土美術館
前」站牌下車

 http://yumeji-art-museum.com/

東京店外觀（竹久夢二專門畫廊 港屋提供）

竹久夢二
專門畫廊 港屋
——
東京／京都

「竹久夢二專門畫廊 港
屋」（竹久夢二專門ギャラリー
港屋）除了收藏、鑑定、販賣夢
二真跡以外，也專門於全日本各
地美術館、百貨公司、畫廊等企
劃舉行竹久夢二展覽會，並販售
夢二復刻木版畫、夢二專門書
籍，以及使用夢二畫作所製成的
各種生活小物。

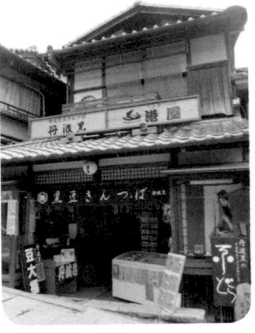

京都店外觀與店內（竹久夢二專門畫廊 港屋提供）

一九一四（大正三）年十月，夢二在東京日本橋開設生活用品店「港屋繪草紙店」，又稱「港屋」。而「竹久夢二專門畫廊 港屋」正繼承了夢二港屋的精神，將夢二的筆下的各種元素化作信封信紙、明信片、風呂敷、化妝用品等。這些商品除了在美術館、展覽會場等處販售，也可以在該公司的兩間直營店鋪「日本橋濱町店」及京都店「丹波黑」買到。後者的店面就位在當年夢二與不二彥遷居京都初期位於清水二年坂的居處附近，因此門口還可以看到寫著「竹久夢二寓居跡」的石碑。

日本橋濱町店

📍 東京都中央 日本橋浜町 2-18-5
（明治座前）
📞 03-5640-5978

營業時間
10:00 ～ 18:00（星期六至 15:00）

公休日
星期日、國定假日

交通方式
都營地下鐵「濱町」站步行 2 分鐘

京都店「丹波黑」

📍 京都府京都市東山 清水二年坂
（竹久夢二寓居跡）
📞 075-551-5558

營業時間
10:00 ～ 18:00

公休日
不定期公休

交通方式
由 JR「京都」站前公車處搭乘 206 號公車，至「清水道」下車，步行約 5 至 10 分鐘

🌐 http://yumeji-minatoya.co.jp/

主要參考資料

書籍

《別冊太陽 No.20 竹久夢二》湯原公浩編，一九七七年，株式会社平凡社

《竹久夢二全集解題》長田幹雄，一九八五年，ほるぷ社

《竹久夢二の異国趣味》荒木瑞子，一九九五年，創文社

《竹久夢二「セノオ楽譜」表紙画大全集》大平直輝編，二〇〇九年，国書刊行会

《竹久夢二 大正モダン・デザインブック》石川桂子，二〇一一年，河出書房新社

《夢二を変えた女（ひと）笠井彦乃》坂原冨美代，二〇一六年，論創社

《「夢二繚乱」展図録》千代田区／東京ステーションギャラリー／

株式会社キュレイターズ・二〇一八年

論文

〈台湾の夢二──最後の旅〉ひろたまさき・二〇一四年，《Quadrante：クアドランテ：四分儀：地域
文化・位置のための総合雑誌》no.16，p.63 -76，東京外国語大学海外事情研究所

特別感謝以下機構單位及人士

日本

出版社龍星閣（東京都千代田區）｜竹久夢二伊香保記念館（群馬縣澀川市）｜

竹久夢二美術館（東京都文京區）｜金澤湯涌夢二美術館（石川縣金澤市）｜

株式會社吉德（東京都台東區）｜株式會社銀座千疋屋（東京都中央區）｜

夢二研究會（東京都）｜夢二郷土美術館（岡山縣岡山市／瀨戶內市）｜

夢二專門畫廊港屋（東京都中央區）｜榛名觀光協會事務局（群馬縣高崎市）

台灣

Ayano Ku｜北投文物館｜舊香居

（依首字筆畫順序排列）

其他

中文譯名	日文原名	初次刊載・發行	圖片來源	頁數
〈初春〉	はつ春	《日本少年》一月號（實業之日本社，1914 年）	龍星閣	27
〈筒井筒〉	筒井筒	《中學世界》增刊號（博文館，1905 年 6 月 20 日）	日本國立國會圖書館	31
無題		《直言》（平民社，1905 年 6 月 18 日）	日本國立國會圖書館	31
港屋開店招待信文字及插畫	港屋開店挨拶状	1914 年	竹久夢二專門畫廊 港屋	46
〈東京災難畫信十五・海報〉	東京災難畫信 十五・ポスター	《都新聞》，1923 年	龍星閣	58
「寄託給雛人形的展覽會」貼紙	雛によする展覧会ステッカー	1930 年	龍星閣	59
榛名湖畔		《都新聞》，1927 年	《出帆》（龍星閣，1972 年）	61
「竹久夢生展覽會」宣傳海報	竹久夢生展覧会ポスター	1931 年	竹久夢二專門畫廊 港屋	67
巴黎、維也納街景	滯欧画信	《若草》六～八月號（寶文館，1933 年）	《夢二外遊記》復刻版（教育評論社，2014 年）	68
〈銀杏〉	いちょう	港屋版，1914-16 年	竹久夢二專門畫廊 港屋	117
〈山茶花〉	椿	港屋版，1914-16 年	竹久夢二專門畫廊 港屋	117
〈草莓〉	いちご	1914-16 年	龍星閣	118
〈菇〉	きのこ	1914-16 年	龍星閣	119
〈大山茶花〉	大椿	1914-16 年	龍星閣	120
信封袋〈薔薇〉	絵封筒「ばら」	大正時期	舊香居	121
信封袋〈百合〉	絵封筒「百合」	大正時期	舊香居	121
「寄託給雛人形的展覽會」明信片	雛によする展覧会CARD	1930 年	龍星閣	188-189

中文譯名	日文原名	初次刊載・發行	圖片來源	頁數
〈夢中的你〉	セノオ楽譜No.386「夢に見る君」	妹尾音樂出版社，1924 年	Ayano Ku	177
〈舞歌〉	セノオ楽譜No.302「歌劇ウイリアムテル 舞歌」	妹尾音樂出版社，1924 年	舊香居	178
〈Bocca bocca bella〉	セノオ楽譜No.261「ボッカボッカベルラ」	妹尾音樂出版社，1923 年	舊香居	178
〈何以憎君〉	セノオ楽譜No.384「恨まじ君をば」	妹尾音樂出版社，1924 年	舊香居	178
〈顯露真貌〉	セノオ楽譜No.405「君よなど露はに 歌劇フェドラ」	妹尾音樂出版社，1926 年	舊香居	178
妹尾新小歌第十一篇〈曙光〉	セノオ新小唄第十一編「曙光」	妹尾音樂出版社，1920 年	舊香居	179
〈西班牙小夜曲 Lolita〉	セノオ楽譜No.259「西班牙小夜曲 ロリタ」	妹尾音樂出版社，1923 年	舊香居	179
〈傍晚的祈禱〉	セノオ楽譜No.372「夕の祈」	妹尾音樂出版社，1924 年	舊香居	180
〈看那優雅的雲雀〉	セノオ楽譜No.319「見よ優しき雲雀を」	妹尾音樂出版社，1924 年	舊香居	180
〈新作小學童謠 第二篇〉	新作小學童謠 第二編	京文社，1928 年	舊香居	181
〈童謠小曲選集 第一集〉	童謠小曲選集 第一集	京文社，1927 年	舊香居	181
〈新作兒童唱歌 II 日之丸旗〉	新作児童唱歌 II 日の丸の旗	京文社，1927 年	舊香居	181
〈宵待草〉	セノオ楽譜No.106「宵待草」	妹尾音樂出版社，1918 年	龍星閣	183

樂譜

中文譯名	日文原名	初次刊載・發行	圖片來源	頁數
〈春之宵〉	セノオ楽譜No.45「春の宵」	妹尾音樂出版社，1917 年	Ayano Ku	54
〈茶花女〉	セノオ楽譜No.53「歌劇 椿姫」	妹尾音樂出版社，1917 年	舊香居	54
〈神啊〉	セノオ楽譜No.290「御神やよ 歌劇オルフォイス」	妹尾音樂出版社，1924 年	舊香居	55
〈雲雀〉	セノオ楽譜No.337「雲雀」	妹尾音樂出版社，1924 年	舊香居	170
〈花之少女〉	セノオ楽譜No.417「花の少女」	妹尾音樂出版社，1926 年	舊香居	171
〈金之鳥〉	セノオ楽譜No.349「金乃鳥」	妹尾音樂出版社，1924 年	Ayano Ku	171
〈花香〉	セノオ楽譜No.67「花の香」	妹尾音樂出版社，1917 年	舊香居	171
〈薔薇終將散落〉	セノオ楽譜No.419「薔薇は散り行く」	妹尾音樂出版社，1926 年	舊香居	172
〈喬絲琳的搖籃曲〉	セノオ楽譜No.401「ジョスランの子守歌」	妹尾音樂出版社，1925 年	舊香居	172
〈大和少女之歌〉	セノオ楽譜No.374「やまと少女の歌」	妹尾音樂出版社，1924 年	舊香居	173
〈待春賦〉	セノオ楽譜No.383「待春賦」	妹尾音樂出版社，1924 年	Ayano Ku	174
〈於海〉	セノオ楽譜No.344「海にて」	妹尾音樂出版社，1924 年	舊香居	175
〈城島之雨〉	セノオ楽譜No.1036「城ヶ島の雨」	妹尾音樂出版社，1926 年	舊香居	176
〈街燈〉	セノオ楽譜No.116「街燈」	妹尾音樂出版社，1919 年	舊香居	176
〈睜開碧眼的你〉	セノオ楽譜No.56「汝が碧き眼を開け」	妹尾音樂出版社，1917 年	Ayano Ku	176

中文譯名	日文原名	初次刊載‧發行	圖片來源	頁數
《夜之露臺》	夜の露臺	千章館，1916 年	初版本復刻竹久夢二全集（ほるぷ出版，1985 年）	150-151
《戀愛密語》	恋愛密語	文興院，1924 年	初版本復刻竹久夢二全集（ほるぷ出版，1985 年）	152
《繪入歌集》	絵入歌集	植竹書院，1915 年	初版本復刻竹久夢二全集（ほるぷ出版，1985 年）	153
《草路》	草みち	田山花袋著（寶文館，1926 年）	Ayano Ku	154
《童謠‧銀之鈴》	童謡 銀の鈴	相馬御風著（春陽堂，1923 年）	Ayano Ku	155
《三味線草》	三味線草	新潮社，1916 年	Ayano Ku	156
《睡之木》	ねむの木	實業之日本社，1916 年	初版本復刻竹久夢二全集（ほるぷ出版，1985 年）	156
《草畫》	草画	岡村書店，1914 年	Ayano Ku	157
《春之禮物》	春のおくりもの	春陽堂，1928 年	Ayano Ku	158-159
《露臺薄暮》	露臺薄暮	春陽堂，1928 年	舊香居	158-159
《夢二畫集‧花之卷》	夢二画集 花の巻	洛陽堂，1910 年	Ayano Ku	160
《縮刷 夢二畫集》	縮刷 夢二画集	若月書店，1924 年	舊香居	161
《睡之木》書名頁	『ねむの木』本扉	實業之日本社，1916 年	初版本復刻竹久夢二全集（ほるぷ出版，1985 年）	162
《草之實》書名頁	『草の実』本扉	實業之日本社，1915 年	初版本復刻竹久夢二全集（ほるぷ出版，1985 年）	162
《戀愛密語》書名頁／章名頁	『恋愛密語』本扉‧中扉	文興院，1924 年	初版本復刻竹久夢二全集（ほるぷ出版，1985 年）	162-163
《寄託與山》書名頁	『山へよする』本扉	新潮社，1919 年	初版本復刻竹久夢二全集（ほるぷ出版，1985 年）	163
《繪入歌集》書名頁	『絵入歌集』本扉	植竹書院，1915 年	初版本復刻竹久夢二全集（ほるぷ出版，1985 年）	163
《櫻花盛開之島‧未知的世界》	『櫻さく嶋 見知らぬ世界』本扉	洛陽堂，1912 年	初版本復刻竹久夢二全集（ほるぷ出版，1985 年）	163
《春之禮物》書名頁	『春のおくりもの』本扉	春陽堂，1928 年	初版本復刻竹久夢二全集（ほるぷ出版，1985 年）	163

中文譯名	日文原名	初次刊載‧發行	圖片來源	頁數
《夢二畫集‧旅之卷》	夢二画集 旅の巻	洛陽堂，1910 年	初版本復刻竹久夢二全集（ほるぷ出版，1985 年）	40-41
《繪日傘》第三集封面	『絵日傘 三の巻』表紙	長田幹彦著（玄文社，1919 年）	龍星閣	49
《寄託與山》	山へよする	新潮社，1919 年	書衣：初版本復刻竹久夢二全集（ほるぷ出版，1985 年）本體：Ayano Ku	50-51
《青色小徑》	青い小徑	尚文堂書店，1921 年	Ayano Ku	69
《抒情剪貼圖案集》	抒情カット図案集	寶文館，1930 年	初版本復刻竹久夢二全集（ほるぷ出版，1985 年）	80
《夢二抒情畫選集 上》《夢二抒情畫選集 下》	夢二抒情画選集 上夢二抒情画選集 下	寶文館，1927 年	Ayano Ku	82
《歌時計》	歌時計	春陽堂，1919 年	初版本復刻竹久夢二全集（ほるぷ出版，1985 年）	95
《夢二畫範本》1-4	夢二畫手本	岡村書店，1923 年	初版本復刻竹久夢二全集（ほるぷ出版，1985 年）	96-99
《故事天堂》	お伽パラダイス	巖谷小波著（三立社，1912 年）	日本國立國會圖書館	100
《稱頌兒童的文學》	児童を謳へる文学	高島平三郎編（洛陽堂，1910 年）	舊香居	101
《DONTAKU 繪本》1-3	どんたく絵本	金子書店，1923 年；文興院，1923 年	初版本復刻竹久夢二全集（ほるぷ出版，1985 年）	103-109
《春之禮物》封底插畫	『春のおくりもの』裏表紙	春陽堂，1928 年	初版本復刻竹久夢二全集（ほるぷ出版，1985 年）	110
《夢二圖案集》	夢二図案集	夢二會編（野薔薇社，1958 年）	舊香居	116
《童話‧春》	童話 春	研究社，1926 年	初版本復刻竹久夢二全集（ほるぷ出版，1985 年）	144
《童謠‧風箏》	童謡 凧	研究社，1926 年	Ayano Ku	146-147
《草之實》	草の実	實業之日本社，1915 年	初版本復刻竹久夢二全集（ほるぷ出版，1985 年）	148
《春之鳥》	春の鳥	雲泉堂書店，1917 年	初版本復刻竹久夢二全集（ほるぷ出版，1985 年）	149

中文譯名	日文原名	初次刊載‧發行	圖片來源	頁數
《若草》十一月號	『若草』第三卷第十一号	寶文館，1927 年	竹久夢二專門畫廊 港屋	130
《若草》十一月號	『若草』第四卷第十一号	寶文館，1928 年	竹久夢二專門畫廊 港屋	130
《若草》五月號	『若草』第二卷第五号	寶文館，1926 年	竹久夢二專門畫廊 港屋	130
《若草》一月號	『若草』第二卷第一号	寶文館，1926 年	竹久夢二專門畫廊 港屋	131
《大大阪》三月號	『大大阪』第三卷三月号	大大阪川柳社，1926 年	竹久夢二專門畫廊 港屋	132
《大大阪》五月號	『大大阪』第三卷五月号	大大阪川柳社，1926 年	竹久夢二專門畫廊 港屋	132
《大大阪》十一月號	『大大阪』第三卷十一月号	大大阪川柳社，1926 年	竹久夢二專門畫廊 港屋	133
《大大阪》八月號	『大大阪』第三卷八月号	大大阪川柳社，1926 年	竹久夢二專門畫廊 港屋	133
《大大阪》七月號	『大大阪』第三卷七月号	大大阪川柳社，1926 年	竹久夢二專門畫廊 港屋	134
《大大阪》十二月號	『大大阪』第三卷十二月号	大大阪川柳社，1926 年	竹久夢二專門畫廊 港屋	135
《大大阪》十月號	『大大阪』第三卷十月号	大大阪川柳社，1926 年	竹久夢二專門畫廊 港屋	135
《大大阪》四月號	『大大阪』第三卷四月号	大大阪川柳社，1926 年	竹久夢二專門畫廊 港屋	135
《大大阪》一月號	『大大阪』第三卷一月号	大大阪川柳社，1926 年	竹久夢二專門畫廊 港屋	135
〈湖畔鮮綠〉	『令女界』第八卷第六号付録「湖畔鮮緑」	寶文館，1928 年	舊香居	136-137
《婦人畫報》五月號	『婦人グラフ』第三卷第五号	國際情報社，1926 年	Ayano Ku	139
《婦人畫報》十月號	『婦人グラフ』第一卷第六号	國際情報社，1924 年	Ayano Ku	139
〈婦人繪曆十二個月‧十月 春之眼〉	婦人繪曆十二個月‧十月「春之眼」	《婦人畫報》十月號（國際情報社，1924 年）	Ayano Ku	140

本書收錄作品目錄

繪畫（紙本・版畫）

竹久夢二 TAKEHISA YUMEJI

日本大正浪漫代言人與形塑日系美學的「夢二式藝術」

著　　者　王文萱

總 編 輯　王秀婷
責任編輯　徐昉驊
版　　權　徐昉驊
行銷業務　黃明雪

發 行 人　涂玉雲
出　　版　積木文化
　　　　　104 台北市民生東路二段 141 號 5 樓
　　　　　電話：(02) 2500-7696｜傳真：(02) 2500-1953
　　　　　官方部落格：http://cubepress.com.tw
　　　　　讀者服務信箱：service_cube@hmg.com.tw
發　　行　英屬蓋曼群島商家庭傳媒行股份有限公司城邦分公司
　　　　　台北市民生東路二段 141 號 11 樓
　　　　　讀者服務專線：(02)25007718-9｜24 小時傳真專線：(02)25001990-1
　　　　　服務時間：週一至週五上午 09:30-12:00、下午 13:30-17:00
　　　　　郵撥：19863813｜戶名：書虫股份有限公司
　　　　　網站：城邦讀書花園｜網址：www.cite.com.tw
香港發行所　城邦（香港）出版集團有限公司
　　　　　香港灣仔駱克道 193 號東超商業中心 1 樓
　　　　　電話：852-25086231｜傳真：852-25789337
　　　　　電子信箱：hkcite@biznetvigator.com
馬新發行所　城邦（馬新）出版集團
　　　　　Cité (M) Sdn. Bhd. (458372U)
　　　　　11, Jalan 30D/146, Desa Tasik, Sungai Besi,57000 Kuala Lumpur, Malaysia.
　　　　　電話：603-90563833｜傳真：603-90562833

封面設計、內頁排版／張倚禎
作品攝影／張世平
製　　版／上晴彩色印刷製版有限公司
印　　刷／東海印刷事業股份有限公司

印刷版　Printed in Taiwan.
2021 年 8 月 31 日　初版一刷
2022 年 8 月 4 日　二版一刷
ISBN 978-986-459-432-0
售　價／NT$ 630

國家圖書館出版品預行編目資料

竹久夢二 TAKEHISA YUMEJI：日
本大正浪漫代言人與形塑日系美學
的「夢二式藝術」／王文萱著 . -- 二
版 . -- 臺北市：積木文化出版：英屬
蓋曼群島商家庭傳媒股份有限公司
城邦分公司發行, 2022.08
　　面；　公分
ISBN 978-986-459-432-0(平裝)

1.CST: 竹久夢二 2.CST: 畫家 3.CST:
傳記 4.CST: 作品集 5.CST: 日本
940.9931　　　　　　　111010897